高等教育艺术设计系列教材

U0368315

设计色彩

吴玉红　闻　佳　主编

清华大学出版社
北京

内 容 简 介

本书遵循大学生对设计色彩专业知识的学习规律组织内容。全书分为感知篇(第一章)、认知篇(第二、三章)、接受篇(第四、五章)、创作篇(第六章)四篇,共六章,重点讲授了设计色彩的基本理论、核心原理、色彩规律及在实际设计中的运用,具体内容包含设计色彩结构体系、设计色彩对比与调和、PCCS色彩体系的应用、设计色彩配色思路及方法、数字色彩、配色鉴赏。前五章是设计色彩课程的核心内容,第六章是课程知识拓展与提升。本书按照教育部高等院校设计专业教学改革要求,突出"互联网+教育"、线上线下+翻转课堂、服务数字经济时代、课程思政融入教材等新时代特色。教材采用图解方式诠释知识点并做配图诠释,便于直观地理解,配有大量课后练习。另外,全书分析了全国大学计算机设计大赛、未来设计师全国高校艺术设计大赛等一百多幅优秀获奖作品,以便有效地提升读者在设计色彩方面的创作力和表达能力。

本书附带各章节教学课件,方便教师进行线上及线下教学使用。本书还专门讲授了中国"五色观"数字色彩及其应用、国潮风格等案例,内容选取具有传承中国优秀文化的作用,部分内容也是立德树人的优秀载体。

本书可作为高校艺术设计相关专业的设计理论课教材,也可作为设计类相关从业人员的参考资料。

图书在版编目(CIP)数据

设计色彩 / 吴玉红,闻佳主编 . —北京:清华大学出版社,2024.1
高等教育艺术设计系列教材
ISBN 978-7-302-64976-2

Ⅰ . ①设⋯　Ⅱ . ①吴⋯ ②闻⋯　Ⅲ . ①色彩学 – 高等学校 – 教材　Ⅳ . ① J063

中国国家版本馆 CIP 数据核字(2023)第 225934 号

责任编辑:张龙卿
封面设计:曾雅菲　徐巧英
责任校对:刘　静
责任印制:曹婉颖

出版发行:清华大学出版社
　　　　网　　　址:https://www.tup.com.cn, https://www.wqxuetang.com
　　　　地　　　址:北京清华大学学研大厦 A 座　　　邮　　编:100084
　　　　社 总 机:010-83470000　　　　　　　　　　邮　　购:010-62786544
　　　　投稿与读者服务:010-62776969, c-service@tup.tsinghua.edu.cn
　　　　质量反馈:010-62772015, zhiliang@tup.tsinghua.edu.cn
印 装 者:三河市君旺印务有限公司
经　　销:全国新华书店
开　　本:210mm×285mm　　　印　　张:9　　　字　　数:256 千字
版　　次:2024 年 1 月第 1 版　　　　　　　印　　次:2024 年 1 月第 1 次印刷
定　　价:69.00 元

产品编号:095583-01

前　言

习近平总书记在党的二十大报告中指出：教育、科技、人才是全面建设社会主义现代化国家的基础性、战略性支撑；必须坚持科技是第一生产力、人才是第一资源、创新是第一动力；深入实施科教兴国战略、人才强国战略、创新驱动发展战略，这三大战略共同服务于创新型国家的建设。

设计色彩是艺术类设计专业必修的核心基础课程，是绘画、新闻传播、数字媒体技术等专业的选修课。在广告设计、包装设计、服装设计、计算机辅助设计、网页设计、游戏美术、动漫设计、影视制作、室内设计、景观设计、建筑与规划设计等领域均被视为重要的美学理论基础。

数字经济时代，高校学生学习知识及接受信息的途径和方法发生了巨大变化，在线教学超越传统课程教学边界，教学方式更加智能化、多元化。设计基础课程的教学方法、组织形式、传播方式也应与时俱进。

教育部自 2014 年 3 月起，逐步将全国 1200 多所普通本科高等院校中的一半转变为应用技术型大学。在新时代背景下构建具有中国特色的"互联网 + 教育"、线上线下 + 翻转课堂教材建设，是高校教改的重要内容之一。

我们都有丰富的语言学习经验，在语言系统中存在"语素—词汇—语句—段落—文本"的结构组合过程。语言正是人们将"基本单元"根据语法规则进行多样组合，达到既能准确表意又能使形式丰富的目的。如果将"视觉形式"视为另一种语言表达方式，是否可以得到某些启发？实际上，色彩的形式表达具有"类语言"的叙事结构与表意特点。例如，不同设计师可以选择色相、明度、纯度等色构词汇，运用各种视觉语法规则，组合成形式多样且含义丰富的色彩叙事语言。

本书共六章内容。第一章讲授设计色彩的基本知识与原理，认识设计色彩构成体系，让学生感知并对色彩产生兴趣；第二、三章由浅入深介绍色彩对比与调和关系、色彩对比配色方法，以便让学生全面了解 PCCS 色彩体系及其应用；第四、五章重点介绍设计色彩配色思路及方法，以及数字色彩的结构、配色及应用；第六章通过对康定斯基、新孟菲斯风格、约翰·伊顿个人设计风格、酸性设计风格等大量优秀作品的介绍和鉴赏，让学生融会贯通地应用前五章设计色彩知识进行创作。本书在教学环节安排上遵循学生的学习规律，通过学习要点、本章小结、课后习题、作业建议指导等内容，让学生理解并掌握课程知识。前五章是设计色彩的核心内容，第六章是对课程知识的拓展与提升。

本书编者是具有多年教学经验、实践经验的高校教师，在教学与实践中总结了较多的艺术设计教学理念，并经过对大量国内外同类设计相关教材研究及结合社会用人单位需求而编写本书。本书具有以下特点。

（1）注重课程思政与理论知识点及案例的有机融合。本书全面贯彻党的二十大精神，弘扬优良传统文化，承载创新理念，激发学生的爱国情怀，增强学生的民族自信心，培养学生的历史责任感和社会使命感。

（2）突出数字色彩，强调设计色彩与计算机数字色彩运用的有效衔接。突出教学改革内容并与数字时代接

轨。重点解决设计色彩训练计算机软件配色,用调性思维、色系组合、概念表达、印象表达、意向表达等方法有深度、成体系地讲解色彩搭配。通过配图、实例作品赏析引导学生思考并将色彩与平面、色彩与空间进行融合学习。

（3）本书采用线上线下＋翻转课堂方式进行设计,配套资源丰富。本书以图文形式为主导,以网络素材、微课视频资源、公众号内容等形式辅助教学。本书为教师与学生提供配套学习资源,同时编者通过多种方式充分实现教学资源的共享,增强翻转课堂学习效果,提升学生学习的兴趣与激情。

（4）设计色彩课程与专业课及社会实践结合紧密。本书注重设计基础与专业课程的联系。将符合当下数字经济时代需求的基础知识提炼概括,精选实用性的设计色彩核心知识,注重优秀案例的多元、丰富、前沿性,以便帮助学生理解色彩设计理念在现代实践中的合理运用。

本书由吴玉红、闻佳担任主编,全书由吴玉红统稿。特别感谢安徽建筑大学给予本书省级质量工程一流教材项目资助,感谢本书中使用的几百幅优秀作品的设计者和指导教师,感谢安徽省大学生计算机设计大赛、全国大学生计算机设计大赛、未来设计师全国高校艺术设计大赛的主办者、指导教师和作品创作者,感谢设计之家网站、《流行色》杂志网站、中国传统色查色网站、视觉中国等设计网站的设计师和专家,也真诚感谢本书写作过程中提供帮助的所有同仁。

本书凝聚了编者多年积累的教学、实践经验,虽兢兢业业,但限于能力,难免会有疏漏和不妥之处,恳请广大读者斧正。

编　者

2023 年 5 月

目 录

第一章
设计色彩结构体系

课前阅读	自学能力培养
翻转课堂	1. 明确"视觉调节与视错"在现代设计中的重要性。 2. 明度、色相与纯度变化对主体图形和构图的综合影响有哪些？

本章学习要点

(1) 光与色彩

(2) 眼睛与色彩

(3) 心理与色彩

(4) 日本 PCCS 色彩体系

第一节　设计色彩的概念与内涵

一、设计色彩的概念

在变化万千的色彩世界中，色彩的丰富程度是无法用语言描述的。据研究，人类肉眼可辨别的颜色超过 750 万种。基于此，为了更好地认知、理解及应用色彩，我们不能简单依靠感性，而应对设计色彩规律进行系统的整理、归纳、总结，建立系统、立体的色彩结构观念，最终形成科学合理的色彩逻辑体系，达成感性与理性的统一。

设计色彩课程的目标是在对色彩进行科学研究的基础上，找出色彩的组合搭配规律，将复杂的色彩现象还原成基本要素，同时利用色彩在量、质、空间上的可变性，按规律重构色彩要素之间的关系，再创造出新的色彩效果。设计色彩从色彩知觉和心理效应出发，以色彩要素与色彩造型关系为研究对象，注重对色彩规律本质的研究，强调培养色彩表现的创造性思维，丰富艺术设计各专业设计课程的设计语汇。

二、设计色彩的内涵

研究表明，个体接受外界信息时，视觉获取占全部信息的 83%，听觉占 11%，嗅觉占 3.5%，触觉占 1.5%，味觉占 1%。通过眼睛观察事物是人们认知的主要途径，而色彩是人们记忆度最高、识别度最高的重要方式。人们通过色彩的视觉语言与外界沟通，通过色彩的心理效应获得丰富而奇妙的感受，通过色彩的组合变化渲染意向氛

围。随着人们对色彩认识的不断发展,色彩的表现范围逐渐从绘画写生的摹写性转为意向的表现性,成为独立的研究领域。色彩的应用范围已经延伸到设计的各个领域,如环境设计、景观设计、视觉传达设计、服装设计、工业设计、室内设计、展示设计等都离不开色彩设计。色彩成为设计过程中极其重要的设计元素之一。设计色彩划分为多个功能,主要有以下方面。

1)丰富造型语汇的功能

设计中,色彩与形态、材质、肌理、工艺等要素有着同样的重要地位,它们相互配合构成丰富的设计语汇。如工业设计中,仅解决工业产品结构功能和使用功能,会给人以粗糙冷漠的单调感;而通过色彩结合不同的材质、外形、肌理等要素,通过丰富的设计语汇赋予产品艺术化、人性化,可改变产品的单调感,增加产品的附加值;再如室内设计,可通过在色彩应用上的巧妙设计,使室内空间在视觉上显得更加宽敞、明亮而又舒服宜居等。

2)审美表现功能

人的需求具有物质、生理、心理与精神的多种需求,人们通过使用色彩设计,表达或享受着色彩变化带来的精神满足。设计中,通过运用色彩美的配色规律及形式法则,增强设计的表现力与感染力,使人们在使用产品和服务的过程中得到情绪上的愉悦与享受。如在服装设计中,颜色、面料、款式是重要的三要素。而服装的色彩变化是其设计中最醒目的部分,服装的色彩配置最容易表达设计美感,唤起消费者的审美共鸣。

3)氛围营造功能

单一色彩本身和色彩的配置关系都具有相应的情感特征。通过色彩协调或配色的差异,可以形成温暖、寒冷、华丽、朴实、强烈、明亮或阴暗的氛围感受。所以在表现各种不同情感效果的设计时,可以通过色彩关系的恰当运用,营造和渲染环境气氛,进而诱发人们产生相应的心理联想和情感共鸣,最终实现情感的传达。如人们进入室内空间后最初的印象中 75% 是关于色彩的感受,之后才会感知和理解形态。成功的色彩搭配可以营造出舒适和安全的氛围,而不恰当的色彩搭配则可能产生压抑感和逃离感。

4)信息传达功能

色彩是独特的视觉语言,也是一种信息刺激。设计中,利用色彩的直观性、情感倾向性可以促使人们增强对设计对象信息的理解和记忆,因为视觉符号的产生也是由不同色彩组成的。如在各类食品和饮品的广告设计中,彩色画面比无画面的文字描述更能体现商品的真实感,超写实的诱人的彩色食品和饮品在信息传达上更直观、更具诱惑力、更能激发人的购买欲。画面亮丽多彩的配色强化了商品广告中关键信息的传达;设计师通过广告中商品的色调,可传达出该产品的类别、性质、使用对象等信息。

5)视觉识别功能

某些色彩如同鲜明的信号,能在最短的时间内吸引受众的注意,迅速完成视觉信息传达,如警示信息往往采用高纯度的红色或黄色。而某些色彩组合可以降低人们的视觉注意力,让人难以辨认。设计中,利用色彩关系对视觉识别的影响,能有效避免信息间不必要的干扰与误会,提高或降低视觉信息的传达效率。如红绿灯利用红色、黄色、绿色的高识别性,有效避免城市交通各种视觉信息及天气等复杂条件的干扰;商店招牌利用高纯度色彩吸引受众的视线,达到视觉识别的高效性;迷彩服利用色彩的近似调和关系,降低视觉识别功能,在战场中达到很好的隐蔽效果。

6)生理调节功能

色彩作用于人的生理,可以直接影响人的身体状况和精神状态,合理的色彩配置可以改善人与环境的关系,缓解紧张情绪,消除外界的不良刺激。德国慕尼黑的一家科研所曾对色彩与人体生理调节的相互作用进行研究,研究表明:紫色可以使怀孕妇女安定,绿色可以缓解疲劳,橙色最能引起食欲。1925 年,美国的外科医院里,医生由于长时间的手术,视觉处于疲劳状态,常在白色墙壁上看见若隐若现的血红色视觉残像,严重影响医疗安全,

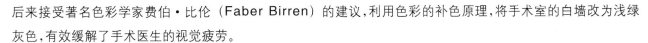

后来接受著名色彩学家费伯·比伦（Faber Birren）的建议,利用色彩的补色原理,将手术室的白墙改为浅绿灰色,有效缓解了手术医生的视觉疲劳。

　　7）专属象征功能

　　某些色彩经过长时间被人们普遍认知与接受,会形成明确而稳定的理解定式,具有了某种心理上或习惯上的象征意义和社会属性。设计中可以利用色彩的专属象征功能,表示民族、地域、行业、社会团体等形象的象征含义,引发受众对设计主题的共鸣,如红色在中国代表喜庆,绿色代表环保,黄色代表警告等。

第二节　设计色彩的基本原理

一、色彩感知

　　什么叫色彩? 色彩是如何被感知的? 光是感知色彩的条件之一,健康的眼睛也是感知色彩的条件之一,缺一不可。详细地说,当物象受光线照射后,其信息通过瞳孔进入视网膜,经过视神经细胞分析,转化为神经冲动,由视神经传到大脑皮层的视觉中枢,才产生了色彩感觉。经过光、眼睛、大脑三个环节,才能感知色彩的相貌。从而得出色彩概念：光刺激眼睛产生的视感觉为色彩;也可以说,色彩是一种视觉形态,是眼睛对可见光的感受。光是感知的条件,色是感知的结果。

　　此感觉色彩的过程也称精神物理过程,即

$$物理 = 生理 = 心理$$

　　物理：研究光的性质与光量的问题。

　　生理：研究视细胞对光与色的反应及大脑思维的生理反应问题。

　　心理：研究思维与意识、色彩的伦理美学的心理因素问题。

　　以精神物理、精神生理的概念来理解色彩领域,是现代色彩学研究的基础。

二、光与色彩

1．光的混合

　　将不同色相的光源同时投照在一起,从而形成新的色光,是光的混合种类之一。光混合后的色光明度高于混合前的原有色光的明度。色光混合次数越多,明度越高,这就是光混合的基本原理,称加光混合。舞台灯光、彩色照片、彩色电视机显色均是运用加光混合原理来处理色彩的。光的三原色为红（朱红）、绿（翠绿）、蓝（蓝紫）。

2．色料混合

　　色彩颜料相调的种类越多,则越容易出现脏、灰的效果。

　　色料的三原色是红（玫瑰红）、黄（柠檬黄）、蓝（湖蓝）。

3．有色彩与无色彩

　　色彩可以分为有彩色与无彩色两类。黑、白、灰色属于无彩色。从物理学的角度看,可见光谱中不包括这三种色,故称为无色彩。但这不意味着黑、白、灰不是色彩。实际在心理上、生理上,黑、白、灰色都完全具备色彩的性质,并且在色彩体系中扮演着非常重要的角色。除黑、白、灰色以外的所有色彩都属于有彩色。有彩色以光谱中的红、橙、黄、绿、蓝、紫为基本色。基本色之间不同量的相互混合会产生出成千上万种有彩色,而基本色与黑、

白、灰色之间不同量的相互混合又会出现无穷无尽的变化，所以任何一种带有色彩倾向的黑、白、灰色都属于有彩色的范围，而无彩色没有任何色相感。

无彩色和有彩色都是色彩体系的一部分，它们共同形成了相互区别而又不可分割的完整体系。

4．原色、间色、复色

原色是指不能通过其他颜色混合调配而得出的"基本色"。颜料中的红、黄、蓝被称为色彩的三原色。

三原色中的任意两色等量调配得到的颜色可称为"间色"，或称为"二次色"。例如，将原色中的黄色与蓝色同比例地调配可以得到绿色（间色），红色与黄色同比例地调配可以得到橙色（间色）。

间色与原色再次混合可得到复色，或称"三次色"。丰富的色彩正是因为"原色—间色—复色"之间不同量的相互混合或多次混合，从而形成变化无穷、魅力四射的色彩。

三、色彩的三要素

构成色彩的三个基本条件称三要素，也称色彩的三属性，即明度、色相、纯度。我们视觉能感知到的一切色彩现象都具有此三种属性。

1．明度

色彩的明暗程度称明度，也称作色的亮度。将无彩色中的黑、白、灰排列起来，便会很明显地表现出各自的明度，即白色最亮，黑色最暗；中间从亮到暗等间隔地排列若干个灰色，形成明度级差的概念，如图1-1所示。

有彩色也有各种不同的明度，如图1-2所示。在可见光谱中，黄色最亮，处于光谱的中心位置；蓝紫最暗，处于光谱的边缘；其他颜色处于两者之间，很自然地显现出明度的秩序。即便是同一个色系，也会有各自的明暗变化，如在颜料中，有较亮的朱红，有较暗的深红，还有大红、玫瑰红、橘红等，虽然它们都属于红色系列，但每一种颜色的明度都不同。

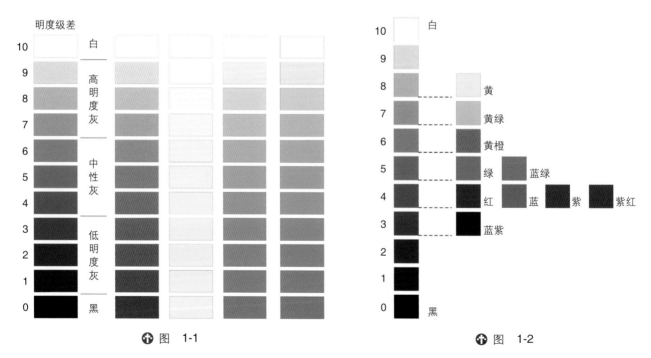

⊕ 图　1-1　　　　　　　　　　　　　　　　　　⊕ 图　1-2

有彩色可以不断加白来提高明度，而不断加黑时则会降低明度。明度可以不带任何色相的特征而仅仅通过黑、白、灰的关系单独呈现出来。例如，黑白照片就是通过黑、白、灰的关系使被拍摄的对象层次分明、别具一格。

2．色相

色彩的相貌称色相，主要是与色的波长有关，如图 1-3 所示。不同波长的光刺激人的视觉形成了不同的色感，为了区分它们，人们规定了许多名称，如黄色、绿色等。当我们称呼某一色彩时，便会联想到一个特定的色彩印象，如同我们在称呼某人的名字就会想起他的长相一样。光谱中的红、橙、黄、绿、蓝、紫色为六种基本色相，将两端的红色和紫色首尾相接，便组成了最简单的六色相环。色相环中各色相以均等的距离分割排列，如果在这六色之间分别增加一个过渡色相，即红橙、黄橙、黄绿、蓝绿、蓝紫、紫红各色，便构成了十二色相环。在十二色相环之间继续增加过渡色相，就会组成一个二十四色相环。它的颜色过渡得更加微妙、柔和并富有节奏。

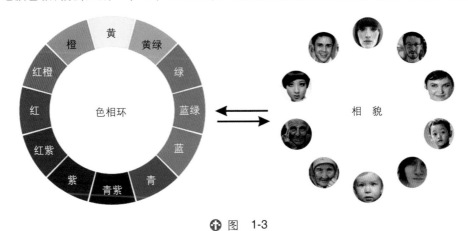

❶ 图 1-3

3．纯度

色彩的鲜浊程度称纯度，又称彩度或饱和度，它取决于波长的单一或复杂程度。在有彩色中，红、橙、黄、绿、蓝、紫六种基本色相的纯度最高。如果在这些颜色中加进白色、黑色、灰色，纯度就会降低，加得越多纯度越低。当一种颜色加入高明度的白色时，色彩效果如图 1-4（a）所示；一种颜色加入与其明度相等的灰色时，色彩效果如图 1-4（b）所示；一种颜色加入低明度的黑色时，色彩效果如图 1-4（c）所示。黑、白、灰本身属于无彩色，无彩色没有色相，纯度为零，但把它们加入到有色彩的颜色中时，就有了不同的色相、不同的明度和不同的纯度，如图 1-4 所示。

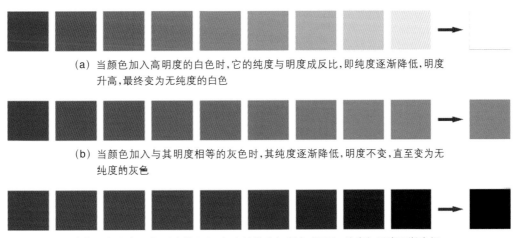

（a）当颜色加入高明度的白色时，它的纯度与明度成反比，即纯度逐渐降低，明度升高，最终变为无纯度的白色

（b）当颜色加入与其明度相等的灰色时，其纯度逐渐降低，明度不变，直至变为无纯度的灰色

（c）当颜色加入低明度的黑色时，它的纯度与明度成正比，纯度与明度逐渐降低，直至变为无纯度的黑色

❶ 图 1-4

纯度的高低影响着色彩感觉的强弱。纯度越高，色彩的知觉度就越高，色味就加强；纯度越低，色彩的知觉度越低，色味则减弱，如图 1-5 所示。

高纯度

低纯度

● 图 1-5

4．视觉调节与视错

唤起我们对色彩感觉的关键在于光,而接受光的刺激的是眼睛。眼睛的各部位组织器官在接受光刺激后,会本能地对色彩进行一定调节,产生总体印象和色彩感觉。视错是人们对客观事物不正确的知觉,是一种大众皆有的视觉现象。眼睛生理结构中的晶状体对不同波长的色彩有自动调节的作用。

让人觉得热,给人热烈、兴奋、热情感觉的色彩称为暖色,如红、黄、橙色等;让人觉得冷,给人凉爽、镇静、通透、幽深感觉的色彩称为冷色,如蓝、绿、紫色等。暖色有前进感、扩张性、注目性,是因为长波长的暖色系色彩,在视网膜的内侧映像晶状体调节暖色的焦点时,晶状体变厚,所以暖色感觉上比实际距离要向前一些;而冷色则相反,有收敛性和后退感,是因为人们观看冷色时,眼睛的晶状体会变薄。

5．心理与色彩

视觉的感知作用可以直接影响人的心理。色彩也是这样,通过眼睛这个窗口可以直接影响人的情绪,左右人的感情、意志、思想与行动,直接影响人的心理活动。

1）色彩表达的情感

色彩能给人带来各种想象、联想、印象与回忆,使人产生喜、怒、哀、乐各种情绪、感情与心境。借助色彩的三要素关系,能组合成活泼感、深沉感或沉静感、华丽感或朴素感,以及舒适感与惆怅感的效果等。

2）色调的功能

色调的功能是指色彩对视觉与心理的作用,如黄色调表示光明、充满希望;红色调表示热烈,具有刺激感;蓝色调表示冷静、崇高与理智。不同的色调均有各自不同的情感效应。

3）色彩表现

学习色彩的基本原理、色彩构成的方法,最终目的是借助形态与色彩的构成关系,表现设计主题所需要的"内心的追求"与"精神体验"。

说明：由于此课程属于实践课,所以,以上只是色彩基本原理的纲要。

第三节　设计色彩的构成体系

一、常用的色立体

常用的色立体有三种：美国孟塞尔色彩体系、德国奥斯特瓦德色彩体系、日本 PCCS 色彩体系。其中1965 年公开发行的日本 PCCS 色彩体系,以孟塞尔、奥斯特瓦德色彩体系为基础加以改良和发展,使用了容易

被东方人接受的色名,而且色名及色系组合分得很细,使其同时兼备孟氏、奥氏两色彩体系的优点并改善了其不足。日本 PCCS 色彩体系简便实用,当下在各个设计领域中被广泛运用,本书将重点介绍。

1. 孟塞尔色立体

1905 年美国色彩学家孟塞尔从心理学角度,根据颜色的视知觉特点制定了表现各种色彩关系的标色系统,如图 1-6 所示。明度上不断加白,比较容易理解,对当时的工业化生产做出巨大贡献。

孟塞尔色立体的任何颜色的色标都用色相、明度、纯度表示,如图 1-7 所示,明度轴是无彩色系从黑到白分为 11 个等级,最低明度为 0,表示黑;最高明度为 10,表示白;1 ～ 9 为灰色系列。从垂直于明度轴向四周扩散的色相层面看,不同的色相纯度不同,如黄色与红色的纯度半径是不等长的,外表看起来参差不齐。越靠近明度轴的纯度越低,越远离明度轴的纯度越高,最外面的色彩纯度最高,同一圆圈水平线的明度相同。

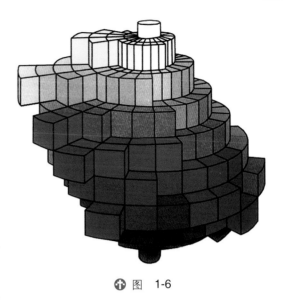

⊕ 图 1-6

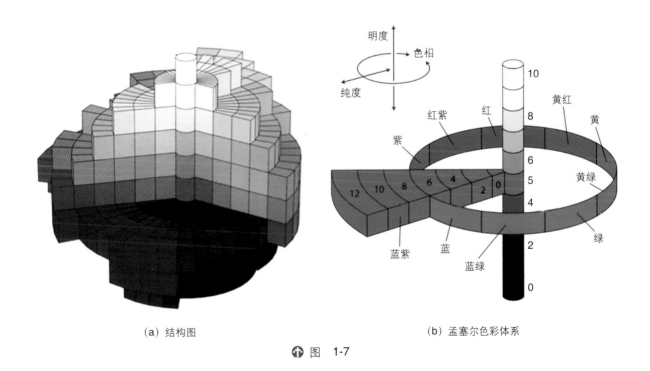

(a) 结构图 　　　　　　　　(b) 孟塞尔色彩体系

⊕ 图 1-7

孟塞尔色相环是以红(R)、黄(Y)、绿(G)、蓝(B)、紫(P)五原色为基础,进而加入相互的间色黄红(YR)、绿黄(GY)、蓝绿(BG)、紫蓝(PB)、红紫(RP),构成 10 个主要色相。一般常见的孟塞尔色相环是 20 个色相,如图 1-8 所示。

2. 奥斯特瓦德色彩体系

1921 年德国著名物理学家、化学家奥斯特瓦德以物理科学为依据,创造了奥斯特瓦德色彩体系。奥斯特瓦德色立体是上下对称的规则陀螺体,由 24 个不同色相面围合而成。色相面的顶端是白色,底端是黑色,陀螺体越

往外侧纯度越高,中心的明度轴等分为 8 个等级。这些结构分法与孟塞尔色立体相似,区别在于孟塞尔色立体中心明度轴等分为 11 个等级,孟塞尔色立体最外层的纯度不规则,而奥斯特瓦德色立体的外层纯度规则,如图 1-9 所示。两大色彩体系都是外围纯度最高,逐渐向内添加白色或黑色,其纯度逐渐降低,靠近明度轴的位置纯度最低。

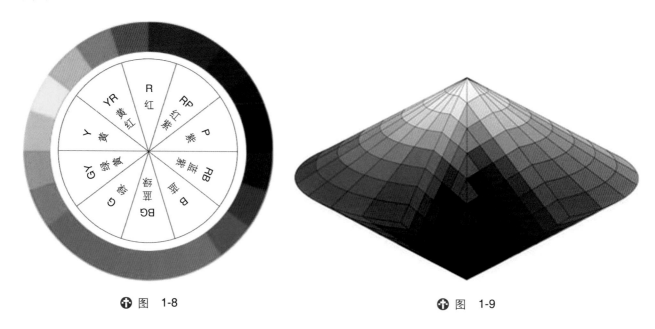

⊕ 图　1-8　　　　　　　　　　　　　　　　　　⊕ 图　1-9

　　奥斯特瓦德色彩体系的缺陷在于:等色相三角形的结构限制了颜色的数量,如果要设计新的、更饱和的颜色,在其体系中就很难再表现出来。同时,等色相三角形表示的颜色都是某一纯色与黑或白色进行混合,黑与白的色度坐标在理论上应该是不变的,同一等色相三角形上的颜色都有相应的主波长,而只是饱和度不同,这与生理四原色显示是不符的。

3. 日本 PCCS 色彩体系（本书重点使用的现代色彩体系）

　　日本 PCCS（practical color-ordinate system 的简称）色彩体系由日本色彩研究所于 1965 年公开发布,是以色彩调和及配色为目的的色彩体系。该色彩体系是在孟塞尔色彩体系、奥斯特瓦德色彩体系的基础上加以优化而成,一方面可以更灵活地对颜色纯度进行分级,使外形比孟塞尔色彩体系更加完整和光滑,同时根据各色相实际明度差别确定色调环的倾角,摒弃了奥斯特瓦德色彩体系的机械椎体外形;另一方面,PCCS 色彩体系最大的特点是将色彩综合成色相与色调两种观念,并归类为各种不同的色调系列,方便色彩的各种搭配。PCCS 的理论基础和研究目的均体现了很强的实践性,如图 1-10 所示。

⊕ 图　1-10

　　1）PCCS 色彩体系结构

　　PCCS 的色相环由 24 个色相组成,以光谱中的红、橙、黄、绿、蓝、紫 6 色为基本色相,相邻色相调和出 6 个间色,形成 12 色相;再根据 12 色相和色相的视觉等差感,调出 12 间色,即构成 24 色相环。如图 1-11 所示,PCCS 色立体的色相环上,各色相的表述方法由排列的数字顺序 + 色相的英文名称的第一个字母组成,如"8:Y"代表黄色（yellow）。字母的大小写代表色彩的倾向性,大写字母代表主要倾向,如"9:gY"代表黄绿色中偏黄色倾向,"11:yG"代表偏绿色倾向。

如图 1-12 所示,在色相环中,各纯色相的明度位置是不同的,其中黄色的明度最高,紫色的明度最低。在 PCCS 色立体的色相环上,各纯色自身的明度不同,所以它们并不在同一水平面上,这样布置比其他色立体更加合理。

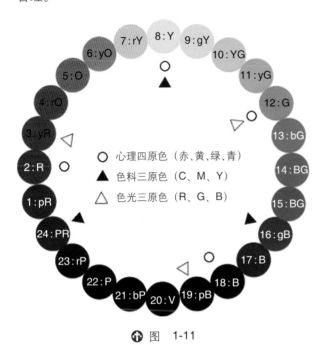

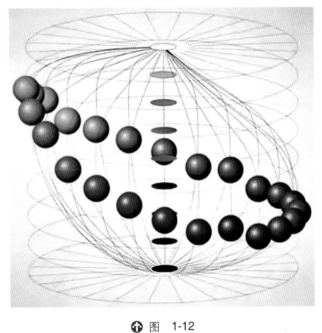

✛ 图 1-11

✛ 图 1-12

如图 1-13 所示,PCCS 色立体的明度轴分为 9 个阶段,把明度最高的白设为 9.5,把明度最低的黑设为 1.0。因为色标不能印刷 1.0,所以明度阶段是 1.5 ~ 9.5。在色相环中,各色相的明度是不同的。PCCS 色彩体系的纯度用 S 表示。纯度基准是从实际得到的色料中收集了它们在高纯度色彩中鲜艳程度的差别,给每个色相制定出不同的基准。在各色相的基准色与其同明度的纯度最低的有彩色中等距离地划出 9 个阶段。

PCCS 的色标表示方法与孟塞尔色立体相似,有彩色为"色相—明度—纯度",如"12:G-7-9S"代表色相是色相环上的 12 号绿色,明度值为 7,纯度为 9。

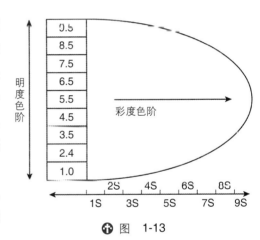

✛ 图 1-13

2）PCCS 色调体系

在实践中我们会发现,纯色颜料调入白色或黑色,色彩纯度发生变化时明度也会同时变化,所以如果孤立地看待纯度或明度,对于初学者而言往往会陷入混乱。PCCS 色彩体系的最大特点就是提出了"色调"概念,将纯度与明度综合成"色调",形成联动的整体,使其在配色方面具有极强的实践应用性。

PCCS 色调体系的"色调图"类似于 12 个小色相环,如图 1-14 所示,外形如同一个 D 字,D 的垂直边为无彩色调,分为 5 组色调(白—W、浅灰—ltGy、中灰—mGy、暗灰—dkGy、黑—Bk)。有彩色调分为 12 组,用 v、b、s、dp、lt、sf、d、dk、p、ltg、g、dkg 12 种名称给各个色调命名(即纯、明、强、深、浅、柔、浊、暗、淡、浅灰、灰、暗灰)。如在同一色相中,色彩的调性是不同的。颜色饱和度最高的色调称为纯色调。在纯色调中加入不同比例的白色,会出现明色调、浅色调和淡色调;加入不同比例的灰色,会出现浅灰调、灰调、暗灰调;加入不同比例的黑色,会出现深色调、暗色调和暗黑色调。

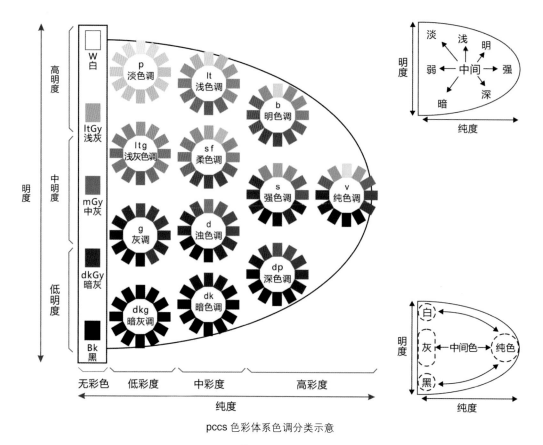

pccs 色彩体系色调分类示意

🔷 图 1-14

（1）纯色调（v 色组）：纯度最高。

（2）明色调（b 色组）：明度、纯度略次。

（3）强色调（s 色组）：明度中,纯度偏高。

（4）深色调（dp 色组）：明度偏低。

（5）浅色调（lt 色组）：明度偏高。

（6）柔色调（sf 色组）：明度偏高,纯度偏高。

（7）浊色调（d 色组）：明度中,纯度中。

（8）暗色调（dk 色组）：明度低。

（9）淡色调（p 色组）：明度最高,纯度最低。

（10）浅灰色调（ltg 色组）：明度中,纯度偏低。

（11）灰调（g 色组）：明度低、纯度低,也称之为中灰调。

（12）暗灰调（dkg 色组）：明度最低,纯度最低。

3）深化 PCCS 色调体系,了解掌握 PCCS 四大色系

为方便学习者掌握,根据调入的黑、白、灰的方式不同,可将 PCCS 色调图的 12 组色调概括成 4 大系列：纯色系、清色系、暗色系、浊色系。同一色调系列内的色调组合有着相近的感情效应,可以帮助学习者更加有效地理解和掌握色调控制,准确表达色彩感情,以便进行设计创作。

（1）纯色系色彩组合。纯色系包括 v 色组,即纯色调小色相环中的色彩。纯色系色彩组合的特点是：纯色系的颜色纯度最高,对比关系基于色相和明度之间的变化,具有激烈、亢奋、热情、活力的调性特征,如图 1-15 所示。

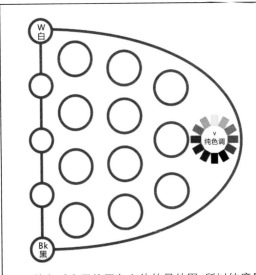

配色示例：

调配方法：
　　保持色彩纯度的最高值,利用纯色相之间的色相关系、明度关系寻求变化

纯色系由于处于色立体的最外围,所以纯度最高,我们可以理解为 PCCS 色彩体系中的色相环

✿ 图　1-15

　　（2）清色系的色彩组合。清色系包括 p 色组（淡色调）、lt 色组（浅色调）、b 色组（明色调）三个小色相环中的色彩组合。其特点是：由于纯色中加入不同比例的白色,横向的调性从外围至中心,明度逐渐变高,色味减弱,色调呈现清亮、干净、清爽、明朗等情感意象,如图 1-16 所示。

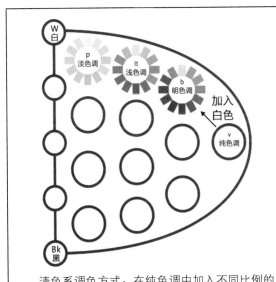

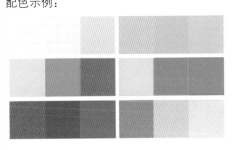

配色示例：

调配方法：
　　24 色相中调入不同比例的白色,以提高色相的明度。根据清色系的三个色组,将白色的量定为 3 个阶段（少为 25%、中为 50%、多为 75%）,使颜色呈现清亮明快的感情意象

清色系调色方式：在纯色调中加入不同比例的白色,会出现淡色调（p）、浅色调（lt）和明色调（b）

✿ 图　1-16

　　（3）暗色系的色彩组合。暗色系包括 dkg 色组（暗灰调）、dk 色组（暗色调）、dp 色组（深色调）。其特点是：由于纯色调入不同比例（少、中、多）的黑色,调性上明度呈现低暗的状态。纯度由外围至中心逐步降低,到了接近明度轴时,近于无彩色的状态。色调呈现深邃、稳重、坚实、严肃、男性、高贵、恐怖等情感意象。暗色系常用于高端电子产品、手表、药品、地产、商务轿车等形象展示设计中,如图 1-17 所示。

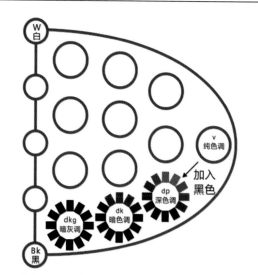

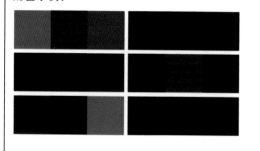

配色示例：

调配方法：

24 色相中调入不同比例的黑色，以降低色相的明度与纯度。根据暗色系的 3 个色组，将黑色的量定为 3 个阶段（少为 25%、中为 50%、多为 75%），使颜色呈现低明度、低纯度、弱色味的状态

暗色系调色方式：在纯色调中加入不同比例的黑色，会出现深色调（dp）、暗色调（dk）和暗灰调（dkg）

⊕ 图 1-17

　　（4）浊色系的色彩组合。浊色系包括 s 色组（强色调）、sf 色组（柔色调）、ltg 色组（浅灰色调）、d 色组（浊色调）、g 色组（中灰调）。其特点是：浊色系是纯色与灰色进行调和，根据调入不同灰色，产生不同明度和纯度的灰浊味，如图 1-18 所示。

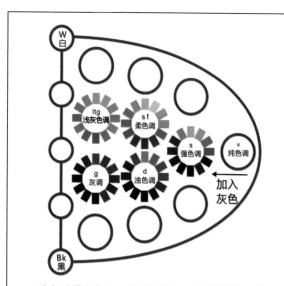

配色示例：

调配方法：

24 色相中调入不同比例的灰色，以降低色相的明度与纯度，产生不同程度的灰浊味

浊色系调色方式：在纯色系中加入不同比例的灰色，会出现强色调（s）、柔色调（sf）、浅灰色调（ltg）、浊色调（d）、中灰调（g）

⊕ 图 1-18

　　浊色系的色彩组合不像纯色系太过鲜艳，大面积使用太刺目；也不像暗色系的色彩组合，太深沉幽暗，视觉太过沉重、压抑。浊色系的色彩组合总体上视觉柔和、优美，明度对比适中，在设计中应用最多。学习者应多花时间掌握此部分内容，如图 1-19 所示。

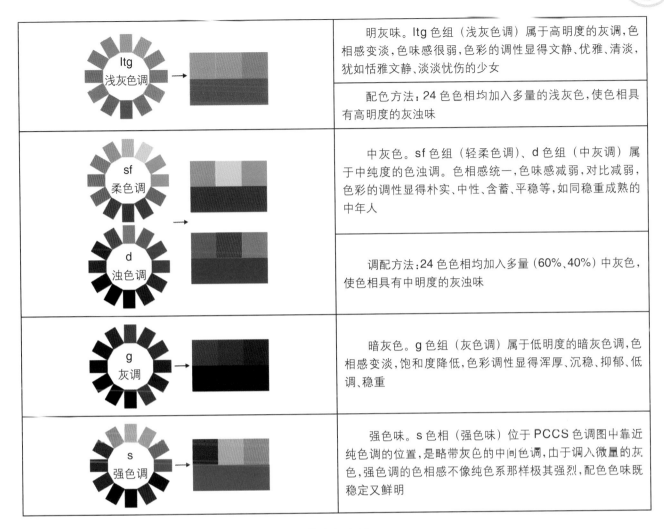

ltg 浅灰色调	明灰味。ltg 色组（浅灰色调）属于高明度的灰调,色相感变淡,色味感很弱,色彩的调性显得文静、优雅、清淡,犹如恬雅文静、淡淡忧伤的少女
	配色方法:24 色色相均加入多量的浅灰色,使色相具有高明度的灰浊味
sf 柔色调 / d 浊色调	中灰色。sf 色组（轻柔色调）、d 色组（中灰调）属于中纯度的色浊调。色相感统一,色味感减弱,对比减弱,色彩的调性显得朴实、中性、含蓄、平稳等,如同稳重成熟的中年人
	调配方法:24 色色相均加入多量（60%、40%）中灰色,使色相具有中明度的灰浊味
g 灰调	暗灰色。g 色组（灰色调）属于低明度的暗灰色调,色相感变淡,饱和度降低,色彩调性显得浑厚、沉稳、抑郁、低调、稳重
s 强色调	强色味。s 色相（强色味）位于 PCCS 色调图中靠近纯色调的位置,是略带灰色的中间色调,由于调入微量的灰色,强色调的色相感不像纯色系那样极其强烈,配色色味既稳定又鲜明

☝ 图 1-19

本 章 小 结

　　色彩知识的学习是一个由小概念到中概念再到大概念渐进深入的过程。从色彩→色相环→色调→色彩体系,是一个把基本概念逐渐深入理解并掌握的过程。对于初学者来说,本章是设计色彩的基础知识,应该认真学习并熟练掌握此部分内容,可以先少做作业,但是在思维意识中要有对色调、色彩体系的认识,可广泛查阅各种主题和风格设计的好作品。即从高考前客观色彩的写生到将来各种主观内容要求的情感、意象、心理、精神等抽象色彩的色彩体系表达。

作 业 题

　　1. 理解色彩调性（简称色调）、色系概念的作品,培养色调和色系意识。

　　2. 理解、掌握 PCCS 的 12 个色调、4 大色系（纯色系的色彩组合、清色系的色彩组合、暗色系的色彩组合、浊色系的色彩组合）。

　　3. 临摹浊色系色彩组合（因为此部分色彩在设计中应用最多）。

（1）对大一的新生来说，他们对色彩的理解通常仅限于某一色彩漂亮或某一块色彩有艺术美感，而对于设计色彩课程的学习，就应该培养色彩的整体观，即色彩调性、色系色彩组合及色彩搭配的意识培养并要逐步训练。首先要看大量的好作品来提高眼界。当下数字媒体经济网络时代让我们要面对大量优劣混杂的过量图片和作品，因此要培养学生对专业色彩知识的甄别能力。

（2）要培养色彩整体观意识，建议阅读《流行色》杂志。该杂志创刊于 1983 年，由中国流行色协会、上海纺织控股（集团）公司主办，奉行"时尚中的专业、专业中的时尚"的宗旨，推广、普及色彩在各个领域的应用，并已成为中国本土化中极具亲和力的国际一流的时尚科学杂志。该杂志配套网站里的设计作品及色彩的应用质量很高，对该网站作品的阅读有助于培养学习者的色调和色系意识，可以帮助大家掌握 PCCS 的 12 个色调和 4 大色系。

另一个有助于色调和色系知识掌握的网站是"设计之家"，这是中国专业设计互动平台。"设计之家"成立于 2006 年，是设计界自发组织的视觉设计联盟的网络媒体，以传播先进设计理念及推动原创设计发展为己任，是一个为设计行业提供高质量网络交流平台和网络资源共享平台的民间组织机构，以公益性质服务于中国设计领域，内容涵盖平面设计、工业设计、网页设计、CG、设计教程、环艺设计等。该网站的设计作品及色彩的应用专业面广、质量高，值得每一位艺术生及设计工作者学习。

（3）如果是大一新生，最好临摹一组浊色系色彩组合。如果有时间，最好挑选图 1-14 中的 12 个小色相环中你最喜欢的色相环临摹，以便仔细观察、体验并熟练掌握色彩调性及每一块色彩之间的微妙变化。根据自己对计算机软件操作的熟练程度，可用计算机绘制，也可手工用水粉颜料绘制。计算机软件作业尺寸是 21cm×29.7cm；如果是手工绘制，用水粉颜料在 8 开白色卡纸上绘制，作业尺寸约 20cm×25cm。构图不限，可以是方块或简单的自创图形。

临摹的主要目的是认知色彩，仔细观察、体验色彩之间及色调之间的细微变化。因为高考前的色彩学习是以客观色彩静物写生为主，而进入大学主要是从客观色彩学习转变为主观精神、意象、心理、情感等方面色彩的学习。通过作业练习，在将来要根据不同设计主题要求创作出符合主题内涵的不同色彩表达作品。

第二章
设计色彩对比与调和

课前阅读	自学能力培养
翻转课堂	1. 明确色彩对比与色彩调性之间的变化规律。 2. 明确色彩调和与色系组合之间的关系。

本章学习要点

(1) 色彩对比关系——色相差、明度差、纯度差、色调差

(2) 色彩调和关系——强调调节、缓和调节

(3) 色相对比分类

(4) 明度基调、明度对比九色调

(5) 纯度基调、纯度九色调

第一节　色彩对比与调和关系

任何事物都是普遍联系而非孤立存在的,色彩也不例外,所以色彩的运用可以理解为各种色彩要素间的关系处理。当两种以上的颜色并置时,都会与周围颜色产生关系,彼此互为烘托。设计不同于绘画艺术创作,不能只凭个人喜好使用某种或某些色彩。设计创作中,希望达到怎样的视觉效果,选择哪些颜色比较好,设计师应该根据设计主题要求对色彩进行合理的选择与配置,应科学地处理色彩间的搭配关系,从而完成最佳的设计。

一、色彩对比关系

对比可以理解为设计要素之间存在的落差状态,落差的大小代表对比强度。色彩对比是色与色进行配置时,色彩要素之间产生的落差大小,例如色相差、明度差、纯度差、色调差等,色彩的落差大小会形成对比效果的强、中、弱。色彩对比是设计师在进行设计时,信息强调处理中最重要的方法之一。在设计过程中,如果一些重要的信息需要强调,希望人们的注意力和目光能够迅速停留在此,就需要运用对比的配色方法,如图2-1所示。

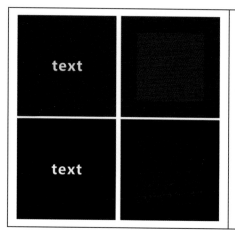

✆ 图 2-1

借助色彩对比,左边两小图比右边两小图醒目。text 的文字只占据很小的面积,但由于明度和纯度落差较大,成为视觉中心,可以迅速吸引人们的视线。又由于黄色比白色纯度高,所以左上图的 text 最为突出。

右图中的内部正方形面积虽大,由于明度、色相、纯度关系近似,并不能快速地吸引人们的视线

色彩对比是一种心理效应表达方法。众所周知,不同的色彩具有不同的心理作用,而当多种色彩并置时,其相互之间的色彩关系也会对心理产生不同的影响,对比关系的强弱能够激发强烈、紧张、刺激、轻松、舒适、温馨等心理共鸣。如果将色彩对比视为"冲突",选择何种对比方式——色相对比、明度对比、纯度对比,就如同选择何种冲突方式,而对比力度就决定了冲突的效果,其波动的大小能够激发不同的心理效应。设计师可以根据设计意图选择合适的色彩对比关系。

二、色彩调和及方法

1. 色彩调和

调和就是将两个或两个以上的色彩进行配置,产生协调一致的和谐感。色彩调和首先强调色彩配置的和谐状态。在针对不同主题进行配色设计时,至少需要两种或多种颜色搭配组合,而这些色彩就存在色相、明度、纯度、面积等多方面的组合关系,当这些色彩在组合过程中出现不协调时,就需要将其进行合理的调整,即色彩调和。

色彩调和分两方面:一方面当配色过于统一,需要加强对比进行"强调调节";另一方面当配色过于刺激,则需要加强共性进行"缓和调节"。如图 2-2 左图所示,配色过于接近而不易区分时,需要加强对比进行强调调节;如图 2-2 右图所示,当配色过于强烈刺激时,橙色与蓝色对比过强,就需要加强共性进行视觉缓和调节。

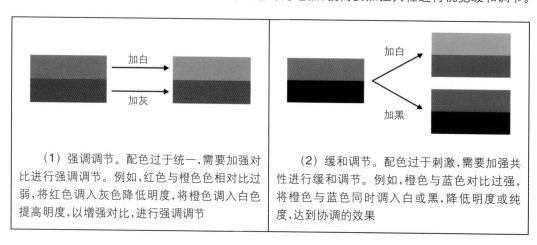

（1）强调调节。配色过于统一,需要加强对比进行强调调节。例如,红色与橙色色相对比过弱,将红色调入灰色降低明度,将橙色调入白色提高明度,以增强对比,进行强调调节

（2）缓和调节。配色过于刺激,需要加强共性进行缓和调节。例如,橙色与蓝色对比过强,将橙色与蓝色同时调入白或黑,降低明度或纯度,达到协调的效果

✆ 图 2-2

2．色彩调和方法

（1）加白。此部分内容与 PCCS 色彩体系色调分类示意图（见第一章图 1-14）结合起来理解便很直观，让人一目了然。以纯色调 v 为基准，不断加少量白色，可以生成明色调 b、浅色调 lt、淡色调 p。

（2）加灰。同（1），以纯色调 v 为基准，不断加少量浅灰色，可以生成强色调 s、柔色调 sf、浅灰色调 ltg；不断加少量中灰色，可以生成浊色调 d、灰调 g。

（3）加黑。用（2），以纯色调 v 为基准，不断加少量黑色，可以生成深色调 dp、暗色调 dk、暗灰调 dkg。

三、色彩对比分类及变化规律

色彩对比分类是为了便于理解及学习色彩搭配，以色相环中的色彩为依据进行的大致分类。色相环上的色彩顺序是按色光波长的顺序依次排列。色相环中色相与色相之间的距离远近不同，其对比强弱也不同，距离越远，对比越强。一个色相环呈 360°，色彩相隔距离 30°的色彩为同类色；色彩相隔距离 60°的色彩为近似色，视觉呈现弱对比；色彩相隔距离 90°的色彩为对比色，视觉呈现对比适中，也称中对比；以此类推，色彩相隔距离 135°的色彩为强对比；色彩相隔距离 180°的色彩为互补色对比，此时的视觉对比最为强烈和极端，如果大面积使用，视觉上很刺目，眼睛容易疲劳，如图 2-3 所示。

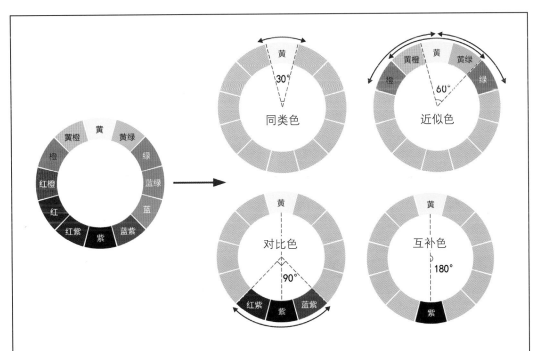

基于色相环的色彩组合关系变化规律：从视觉生理科学角度研究，色彩对比强弱与其色相之间的距离存在一定关系。色相环中，色相与色相之间的距离远近不同，其对比强弱力度就不同，距离越远，对比越强，如互补色、对比色；距离越近，对比越弱，如同类色、近似色（也称临近色）。同类色在色相上没有对比，只有明度和纯度的对比

✚ 图 2-3

在设计实践中，设计师可以根据设计需要，将任何色彩对比关系均调节为中弱对比的强度，进而取得和谐的效果。图 2-4 以色相环中呈 180°最强互补色对比色关系为例，调和替换成邻近色关系，降低了色相关系的对比强度，可以达到色彩调和的目的。

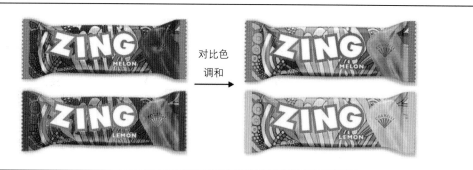

左侧图中包装设计的红绿补色对比（色相环中呈180°）替换成右侧黄绿色（色相环中呈60°）的临近色对比关系。降低色相关系中的对比强度，从而取得统一和谐的调性

⊕ 图 2-4

第二节 色彩对比关系及配色方法

一、明度对比

1．明度对比特征

任何颜色都具有自己的明度感。我们将不同明度的色彩配置在一起,会产生层次丰富的色彩明暗感。例如,把彩色图像转变为黑白图像,都会呈现黑、白、灰的明度关系,如图2-5所示。可见如果依托明度关系配置色彩,可以得到无数优秀的色彩组合,充分体现色彩的层次感、空间感、体积感。

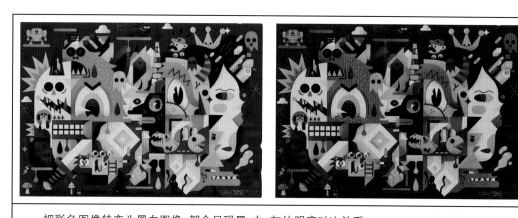

把彩色图像转变为黑白图像,都会呈现黑、白、灰的明度对比关系

⊕ 图 2-5

根据日本色彩学家大智浩的研究表明,色彩明度对比的影响力要比纯度大得多,可见依托明度关系配置色彩是极其重要的配色方法,如图2-6所示。

2．以明度对比为主的明度基调

将明度的强弱划分为黑、白、灰9个明度阶梯,将不同明度色阶进行搭配组合,构成不同落差的对比效果。尽管我们以无彩色系为例,其实有彩色系的明度调也是如此,如图2-7所示。

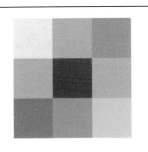

人眼对明度的差异非常敏感,有时人们可能无法分辨色相和纯度的微妙变化。但对于明度,人眼对非常小的差异也能清楚地分辨出来

色彩配色时,前景色(文字)与背景色的明度差较低时,信息的可读性或识别性会降低。特别是文字的处理或浏览速度较快的情况下,要仔细斟酌明度对比关系

前景色(文字)与背景色的明度差拉开时,可有效地提高信息的辨识度。所以如果要强调可读性,就应该加大明度对比关系

⊕ 图 2-6

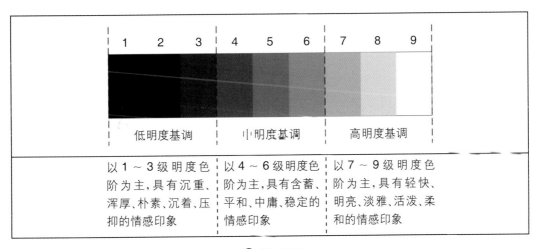

低明度基调	中明度基调	高明度基调
以1~3级明度色阶为主,具有沉重、浑厚、朴素、沉着、压抑的情感印象	以4~6级明度色阶为主,具有含蓄、平和、中庸、稳定的情感印象	以7~9级明度色阶为主,具有轻快、明亮、淡雅、活泼、柔和的情感印象

⊕ 图 2-7

将不同明度色阶进行搭配组合,可构成不同落差的对比效果,不同的明度差决定了明度对比的强弱。5个明度色阶以外的对比为强对比,称为"长调对比",即视觉上对比非常强烈,类似于色相环中呈105°~180°的色彩对比;3~5个明度色阶之间的对比为中对比,称为"中调对比",类似于色相环中呈90°~134°的色彩对比;3个明度色阶以内的对比为弱对比,称为"短调对比",类似于色相环中呈30°~89°的色彩对比,如图2-8所示。

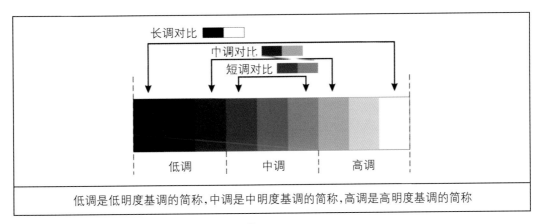

低调是低明度基调的简称,中调是中明度基调的简称,高调是高明度基调的简称

⊕ 图 2-8

3．明度对比九色调

以整体明度调性和色彩明度对比关系为主要出发点，根据明度对比的强弱进行色彩组合，可以得到以下9种不同的对比效果。明度对比九色调是理论上的明度配色依据，是理论指南，不可以机械地死套模板或死记硬背，应该灵活应用，如图2-9所示。

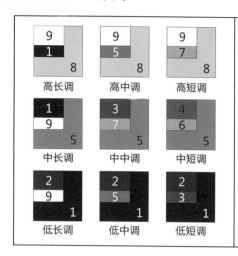

左图以高长调为例。在明度九色调中，画面整体明度调性与色彩所占的面积相关。在图例中，8号色所占面积最大，其明度在明度色阶中属于高调，所以画面整体明度调性为偏明亮的感觉。同时画面中存在面积较小的1号色，其在明度色阶中属于低调，即色彩较深。9号色是白色，8、9、1号组成的画面是长调对比。总体上是大面积的浅色，配以小面积的深色。

其他明度对比效果同理

✿ 图 2-9

（1）高长调：高明度基调，强对比关系。视觉效果显得明朗、刺激，对比强烈。但需注意暗色的位置与形态的布置，以免突兀。

（2）高中调：高明度基调，中对比关系。视觉效果显得活泼、明快、响亮。

（3）高短调：高明度基调，弱对比关系。视觉效果显得明亮、淡雅、柔和，力度偏弱。

（4）中长调：中明度基调，强对比关系。视觉效果显得大方、沉稳、男性，是设计中常用的配置类型。

（5）中中调：中明度基调，中对比关系。视觉效果显得稳定、中庸、含蓄。

（6）中短调：中明度基调，弱对比关系。视觉效果显得模糊、细腻、平淡。由于对比较弱，且为中灰调性，容易形成单调及缺乏生机的感觉，但作为层次细腻的背景处理也是不错的选择。

（7）低长调：低明度基调，强对比关系。视觉效果显得冲击力强、低沉且具有爆发力。但需注意亮色的位置与形态布置，以免突兀。

（8）低中调：低明度基调，中对比关系。视觉效果显得低沉、浑厚、落寞。

（9）低短调：低明度基调，弱对比关系。整体视觉效果显得阴暗、苦闷、忧伤。由于对比较弱，容易形成乏味沉闷的效果。

二、色相对比

色相是色彩的灵魂，正是色彩间不同色相的相互衬托、相互对比，才形成世界的五彩缤纷。在设计配色中，我们首先面临色相选择的问题，因为设计丰富多彩的色彩效果不可能只使用一两种色相进行配置，通常需要多种颜色组合，并且色相数量越多，色相关系越复杂，色彩配置组合的难度也就越大。

三、纯度对比

1．纯度对比特征

纯度代表色彩的鲜艳程度，更能代表情感的浓烈程度，调入白色或黑色都能降低色彩的纯度。一方面，可以

利用纯度的落差引导视线,形成视觉焦点;另一方面,可以利用纯度的变化引发人们的心理波动,进而达到渲染氛围的效果。如低纯度的色彩具有怀旧或平和的情感意象,它与刺激的高纯度色进行组合配置,能够产生戏剧性的情感对比效果,如图 2-10 所示。

纯度高的色彩容易激发人们的情感,尤其是红色系列,面积越大,感染力越强

低纯度的配色会让人产生怀旧或平和的情感意向

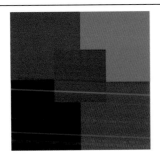

过多的高纯度色并置,会形成绚丽多彩的设计效果,但也容易形成花哨低俗的色彩印象,整体缺少沉稳的基调

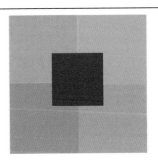

若有效运用高纯度色彩,突出情感浓度,就需要先降低其他色彩的纯度,使高纯度色成为重点

⬆ 图　2-10

2．以纯度对比为主的色彩组合

1）纯度基调

在色彩对比中,单独的纯度对比是不存在的,因为色彩中的三要素,即色相、明度、纯度都同时起着作用。为便于理解和学习掌握色彩,借鉴明度对比的方式只考虑纯度,如图 2-11 所示,通过某一纯色与不同明度的灰色按等差比例进行混合,将纯度的强弱划分为 9 个纯度阶梯,利用不同纯度色阶进行搭配组合,构成不同落差的纯度对比效果。

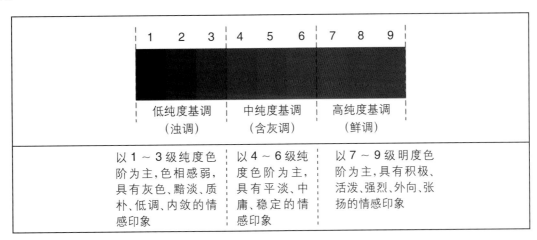

低纯度基调（浊调）	中纯度基调（含灰调）	高纯度基调（鲜调）
以 1～3 级纯度色阶为主,色相感弱,具有灰色、黯淡、质朴、低调、内敛的情感印象	以 4～6 级纯度色阶为主,具有平淡、中庸、稳定的情感印象	以 7～9 级明度色阶为主,具有积极、活泼、强烈、外向、张扬的情感印象

⬆ 图　2-11

将不同纯度色阶进行搭配组合,构成不同落差的对比效果,如图2-12所示,不同的纯度差决定纯度对比的强弱。

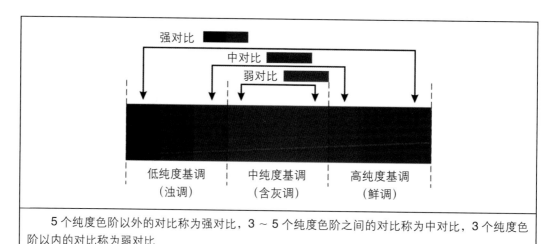

强对比

中对比

弱对比

低纯度基调
(浊调)

中纯度基调
(含灰调)

高纯度基调
(鲜调)

5个纯度色阶以外的对比称为强对比,3～5个纯度色阶之间的对比称为中对比,3个纯度色阶以内的对比称为弱对比

✪ 图　2-12

2) 纯度九色调

以整体纯度调性和色彩的纯度对比关系为主要出发点,根据纯度对比的强弱进行色彩组合,可以得到以下9种不同的对比效果,如图2-13所示。

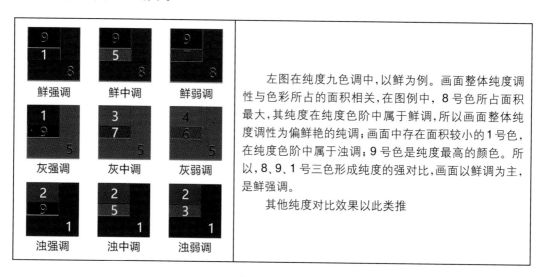

鲜强调　　鲜中调　　鲜弱调
灰强调　　灰中调　　灰弱调
浊强调　　浊中调　　浊弱调

左图在纯度九色调中,以鲜为例。画面整体纯度调性与色彩所占的面积相关,在图例中,8号色所占面积最大,其纯度在纯度色阶中属于鲜调,所以画面整体纯度调性为偏鲜艳的纯调;画面中存在面积较小的1号色,在纯度色阶中属于浊调;9号色是纯度最高的颜色。所以,8、9、1号三色形成纯度的强对比,画面以鲜调为主,是鲜强调。

其他纯度对比效果以此类推

✪ 图　2-13

(1) 鲜强调:高纯度基调,强对比关系。视觉效果整体以纯色为主,少部分的低纯度色给人以强烈、热闹、鲜明、外向的心理感受,但须注意,过多的高纯度色容易产生低廉浮夸的心理印象。

(2) 鲜中调:鲜纯度基调,中对比关系。在保持高纯度色的色相情感的同时,配置少部分中对比、中纯度的辅色,反而更能衬托出高纯色的性格和魅力。

(3) 鲜弱调:高纯度基调,弱对比关系。视觉效果整体都以纯色为主,纯度的层次变化更加细腻,基本上属于色相和明度上的组合变化。

(4) 灰强调:中纯度基调,强对比关系。视觉效果以中纯度色为主,使得背景显得稳重、平和,而少部分的高纯度色和低纯度色反而成为视觉的中心。

（5）灰中调：中纯度基调，中对比关系。视觉效果以中纯度色为主，且纯度对比适中，显得中庸、稳重、质朴。

（6）灰弱调：中纯度基调，弱对比关系。由于对比较弱，且为中纯度调性，视觉效果显得平淡、细腻，作为层次细腻的背景处理是不错的选择。

（7）浊强调：低纯度基调，强对比关系。视觉效果显得低沉。少面积的纯色与大面积的浊色形成鲜明的面积对比关系，使得高纯度色变得更具爆发力和感染力，成为点睛之笔。

（8）浊中调：低纯度基调，中对比关系。视觉效果显得沉静、浑厚、落寞。

（9）浊弱调：低纯度基调，弱对比关系。视觉效果显得含蓄、耐看、含糊、朦胧。由于对比较弱，较容易形成乏味、沉闷的效果。

本 章 小 结

本章关于明度对比、色相对比、纯度对比的知识更多的是将色彩知识分解开，在理论上逐一进行研究。实际上我们的眼睛看到的每一块色种都是色相、明度、纯度、面积大小等多元素、多维度组合后的效果。这如同我们看到一个人，色相好比是人的外貌，明度好比是人的骨骼，纯度好比是人的血液。本章内容非常重要，但又不能刻板机械地死背硬套。在选择设计作品的色彩组合时，应该根据主题的需要，灵活运用色彩对比与色彩调和。

作 业 题

1. 将第一章PCCS的12个色调、4大色系与本章色彩调和、明度对比九色调、纯度九色调对应起来，理解并熟练掌握色彩对比与调和关系及其变化规律。

2. 完成临近色、对比色、互补色的色彩搭配练习作品各一张。

3. 完成明度对比搭配练习。

4. 完成纯度对比搭配练习。

作业指导

（1）对于初学者来说，他们会对PCCS的12个色调、4大色系、色相对比、明度对比、纯度对比等众多概念感到混乱，此时千万不要死记硬背，一定要多观察和研究第一章中的图1-14，将其与第二章的明度基调、纯度基调、明度对比九色调、纯度九色调结合起来，找到并理解色相环与各基调图之间的对应关系。实际上，第二章里的图是对第一章PCCS色彩体系色调分类示意图的进一步深化分析和研究，找到它们之间的对应变化规律，就容易理解并熟练掌握设计色彩的众多色调及概念。

（2）针对邻近色、对比色、互补色进行练习。练习中的色相选择不宜过多，以2～3色为宜，每一类练习至少创作8张以上作品，尺寸可以小一些，具体尺寸自拟。构图可建立在平面构成学习的基础上，可以自选或自创。

　　此练习的目的是熟练掌握色相环的色相顺序与相对位置,利用色相环的角度关系和距离关系理解色相对比。

　　(3)针对明度对比搭配进行练习,选取单色相或无彩色进行设计创作。参考明度九色调的相关知识,画出明度对比搭配的九种类型。九个色调可以是不同的构图,也可以都是相同构图,尺寸自拟。计算机绘制、手工水粉颜料绘制均可。构图可建立在平面构成学习的基础上,构图自选或自创。

　　此作业的目的是通过明度九色调练习,深刻理解明度对比的强中弱配色关系,熟练掌握色彩强、中、弱明度对比。

　　(4)针对纯度对比搭配进行练习,选取多色相进行设计创作。参考纯度九色调的相关知识,画出纯度对比搭配的九种类型。九个色调可以是不同的构图,也可以都是相同的构图。作业标明对比强弱,通过练习深刻理解纯度对比的强、中、弱配色关系。计算机绘制、手工水粉颜料绘制均可,尺寸自拟,构图自选或自创。

　　此作业的目的是通过纯度九色调练习,深刻理解纯度对比的色彩搭配关系,熟练掌握色彩强、中、弱的纯度对比,并感受色彩在画面不同位置所产生的色彩效果,体会画面色彩对比与调和的视觉美感。

第三章
PCCS色彩体系的应用

课前阅读	自学能力培养
翻转课堂	1. PCCS 色彩体系中色调与色系两者之间的内在联系是什么？ 2. 在选色配色时，如何灵活应用色调与色系共同表达主题？ 3. 在 PCCS 色调图中，如何理解"选色距离"与"色彩对比强弱"之间的关系？ 4. PCCS 的色调与第二章的明度对比九色调、纯度对比九色调的区别与联系是什么？

本章学习要点

（1）同一色调的配色组合

（2）纯色系色彩组合、清色系色彩组合、暗色系色彩组合、浊色系色彩组合

第一节　PCCS 色彩体系的应用价值

PCCS 色彩体系中的色调与第二章介绍的明度对比九色调、纯度对比九色调中的色调不同。明度对比九色调及纯度对比九色调是单一、微观分解、理论研究层面上的色调，因为任何一块颜色中，色相、明度、纯度三位一体同时存在。而本章介绍的 PCCS 色彩体系中的色调是指设计作品里所有颜色组合后呈现出来的色调，可以理解为宏观上的色调，即真正的色调。相比较之下，明度色调、纯度色调可以理解为是理论意义上的色调。

一、综合实用的色调

梳理本章与第二章介绍的色彩色调之间的关系，PCCS 色彩体系的色调是明度、色相与纯度综合融合的色调概念，第二章里讲述的色调是单一分解下的色调概念。实际上，任何色彩都会同时具有色相、明度、纯度的要素特征。设计实践中，色彩配置不会只面对单色相的明度组合或单色相的纯度组合等单一要素的色彩组合构成，如图 3-1 所示，初学者往往容易混淆其中的关系，尤其是明度和纯度，仅凭设计者的视觉感受，往往在色彩设计实践中会无从选择。

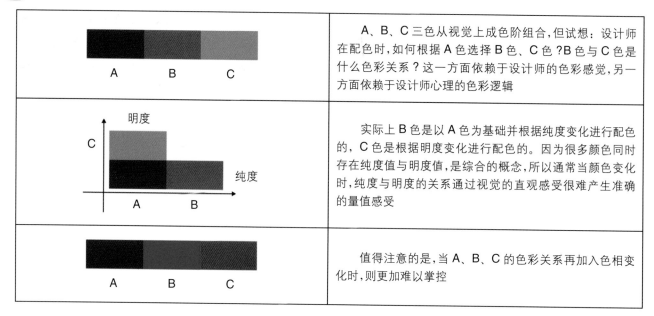

A B C	A、B、C 三色从视觉上成色阶组合,但试想:设计师在配色时,如何根据 A 色选择 B 色、C 色?B 色与 C 色是什么色彩关系?这一方面依赖于设计师的色彩感觉,另一方面依赖于设计师心理的色彩逻辑
明度 C 纯度 A B	实际上 B 色是以 A 色为基础并根据纯度变化进行配色的,C 色是根据明度变化进行配色的。因为很多颜色同时存在纯度值与明度值,是综合的概念,所以通常当颜色变化时,纯度与明度的关系通过视觉的直观感受很难产生准确的量值感受
A B C	值得注意的是,当 A、B、C 的色彩关系再加入色相变化时,则更加难以掌控

● 图 3-1

设计配色实践中,色彩的使用通常都是综合应用,如果明度或纯度混乱,未经整合与精心加工处理,就会产生色彩的无秩序杂乱感。若将色彩的明度与纯度两者趋于统一,即使色彩数量众多,视觉上仍然会感到秩序井然、协调,这就是当下国际上非常流行的 PCCS 色调的概念。对 PCCS 色调及配色知识等色彩体系的应用是本书的重点。

二、快速调整出和谐的秩序感

在色彩设计实践中需要设计师建立综合的色彩配色体系。一方面要借助色彩体系,充分认识其内在规律的秩序性,以此指导我们驾驭色彩;另一方面也要避免机械死板地套用色彩规律,应该结合实际设计主题的要求,创作出千变万化、丰富多彩的具有艺术时尚美感的色彩组合。这里重点学习 PCCS 色调图,其基本知识已在第一章里讲述过。

如图 3-2 所示,左右两张图构图和色相相同,左图色彩无序且刺目混乱,而经过色调统一调整后,便有了色调统一的视觉愉悦舒服感。

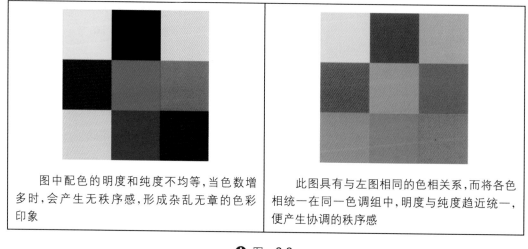

图中配色的明度和纯度不均等,当色数增多时,会产生无秩序感,形成杂乱无章的色彩印象	此图具有与左图相同的色相关系,而将各色相统一在同一色调组中,明度与纯度趋近统一,便产生协调的秩序感

● 图 3-2

PCCS 体系中的色调是明度、色相和纯度的综合概念,如图 3-3 所示,PCCS 色调图综合了纯度、明度、色相的变化。以二维语言表达三维色系,纵轴表现明度关系,横轴变现纯度关系。PCCS 各色调组合分别具有强烈、柔和、黯淡等色彩印象,表现了色相关系和情感印象,在实际应用时非常直观方便,具有极强的实践应用价值。

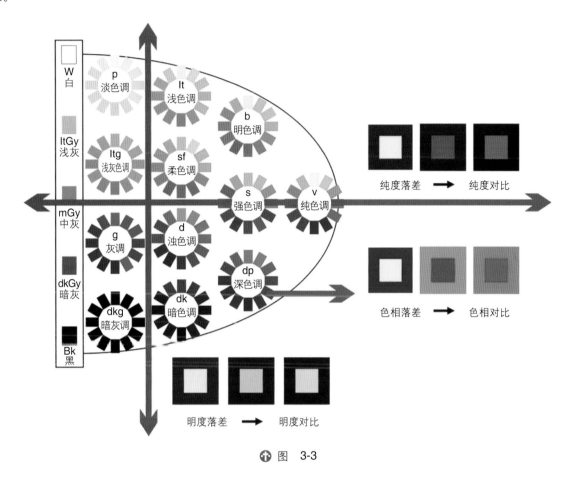

図 3-3

第二节　PCCS 的同一色调对比

PCCS 色彩体系共有 12 个小色相环,每一个小色环分别形成一个色调,同一色调内的颜色存在明度不同、纯度相同、色相不同。每个色调都对应相应的明度和纯度,使得每个色调组内的颜色都具有相同的情感调性。配色时只在一个色调组中进行选色称为"同一色调的配色组合",如图 3-3 所示。

一、明度、色相、纯度弱对比的同一色调

不同色相其明度不同,黄色的明度最高,蓝紫色的明度最低。PCCS 色调图的色调是通过色相环形式表示,同一色调组内的颜色存在明度的不同,不同色调组内明度差值的幅度也不同。弱对比色调的配色组合需要注重色相之间的对比关系,如互补色、对比色、邻近色等。前面两章中介绍的明度对比九色调、纯度对比九色调等知识和此部分内容结合使用。纯色调纯度最高,对比关系最为突出,而随着黑、白、灰的调入量加大,各颜色对比力度逐渐减弱,如图 3-4 所示。

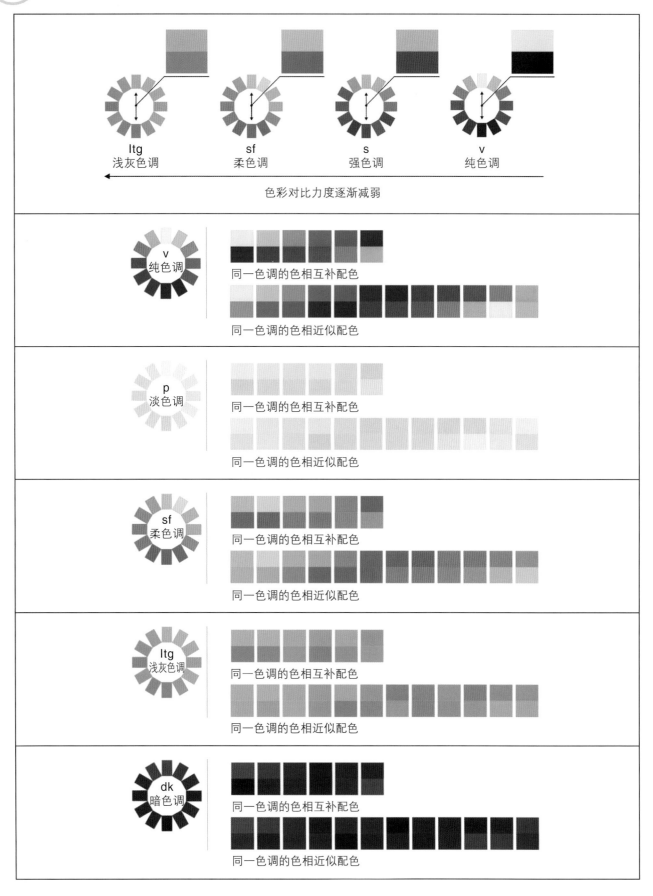

⊕ 图 3-4

二、同一色调的设计应用

　　同一色调的色彩组合主要包括 PCCS 色彩体系色调分类示意图中的同一个小色相环里的色彩,见第一章的图 1-14,同时也是第二章色彩对比与调和里的内容。一个色相环呈 360°,色彩相隔距离 30° 角的色彩为同类色,相隔距离 60° 角的色彩为近似色。同类色、近似色见第二章的图 2-3。同一色调的色彩组合特点是色彩对比为弱对比,整体色调呈现统一、柔和、文静、雅致之感,如图 3-5 ~图 3-11 所示;不足之处是色彩不够丰富,活跃度偏弱。

✛ 图　3-5

✛ 图　3-6

✛ 图　3-7

图 3-8

图 3-9

图 3-10

图　3-11

第三节　PCCS 色系对比及应用

同一色调的色彩对比组合在使用中非常方便快捷，但美中不足的是整体色彩的对比少，色彩层次较单薄。在具体设计应用中，经常需要用到多种色彩对比，以呈现层次丰富、大气磅礴的大设计画面，本节色系对比的内容即可满足此方面的设计需要。

一、PCCS色系对比

PCCS 的色系对比是在色调图中距离较近的两个或两个以上色调组进行搭配，PCCS 色系对比配色能够利用色调与色调之间的微小差异构成层次细腻丰富的弱对比效果，加上色相的变化，能够形成极其丰富且协调统一的色彩效果，所以其应用范围很广。如图 3-12 所示，b、s、v 等色调组的色彩搭配可以产生层次丰富的色彩关系变化。这里需要说明的是，在 PCCS 整个庞大的色相环中，任何三个相邻并且能够组合在一起的三角形所包含的三个小色相环的色彩搭配都是 PCCS 的色系对比。图 3-12 的红色线框圈出的三角形是举例，可以此类推。

⏚图　3-12

由于 PCCS 的色系对比是在色调图中距离较近的两个或两个以上色调组进行搭配，所以需要通过控制色调组的间隔距离来控制对比的强弱，通过色调组之间的方向理解配色，可以从明度选择，也可以从纯度选择。简而言之，是从相邻、相近且相互之间有联系的小色相环中选择任意三个呈三角形状的小色相环中的颜色组合而成的色彩，这样颜色有过渡及有梯度地组合，既有丰富的对比，又有颜色的调性统一。用此方法选择出来的颜色组合层次丰富、视觉优美。需要注意的是，设计者的色彩感觉很重要，需反复认真练习才能娴熟驾驭，否则色彩容易繁乱且刺目、无序，没有调性。

二、PCCS色系对比设计应用

1. 纯色系色彩组合

纯色系色彩组合主要包括 PCCS 色彩体系色调分类示意图中的纯色调、明色调、强色调、深色调所组成的三角形。纯色系色彩组合的特点是颜色纯度较高，呈现出热情奔放、活力四射之感，如图 3-13 ～图 3-15 所示。

⬆ 图　3-13

⬆ 图　3-14

⬆ 图　3-15

2. 清色系色彩组合

清色系色彩组合主要包括 PCCS 色彩体系色调分类示意图中的淡色调、浅色调、明色调三个相邻的小色相环中的色彩组合。清色系色彩组合的特点是颜色纯度适中,明度较高,色调总体呈现清亮、干净、清爽、明朗等情感意象。借助于鲜艳与灰调之间的色彩系列,在长时间阅读中,此色彩系列可使眼睛愉悦且不易疲劳,在设计中应用非常广泛,如图 3-16 ～图 3-24 所示。

图 3-16

图 3-17

图 3-17（续）

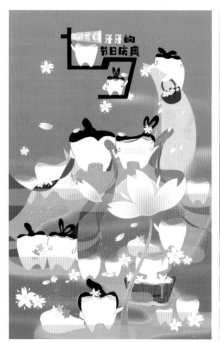

图 3-18

图　3-19

图 3-20

图 3-21

图 3-22

<p align="center">⊕ 图　3-23</p>

<p align="center">⊕ 图　3-24</p>

3．暗色系色彩组合

暗色系色彩组合主要包括PCCS色彩体系色调分类示意图中的暗灰调、暗色调、深色调三个相邻的小色相环中的色彩组合。暗色系色彩组合的特点是调性上明度呈现低暗的深沉感,纯度降低近于无彩色的状态。在设计中常应用于特殊主题或特定环境的需求,如图3-25～图3-30所示。

<p align="center">⊕ 图　3-25</p>

图 3-26

图 3-27

图 3-28

图 3-29

图 3-30

4．浊色系色彩组合

浊色系色彩组合主要包括浅灰色调、柔色调、灰调、浊色调、强色调，这是 PCCS 色彩体系色调分类示意图中间五个小色相环组成的色彩统称，可以理解为这五个小色相环中色彩的任意组合搭配。浊色系的色彩组合不像纯色系那样过于鲜艳，也不像暗色系那样过于沉闷压抑。浊色系的色彩组合总体上呈现视觉柔和优美的灰色调，给人以成熟、内敛及有内涵之感，最能体现学习者的色彩水平。相比较其他色系，浊色系色彩的调制最为困难，不管是手绘还是计算机作图难度都很大，学习者应多花时间勤于练习。图 3-31 和图 3-32 为灰色调和浅灰色调，图 3-33 ～图 3-35 为柔色调，图 3-36 ～图 3-39 为灰调，图 3-40 ～图 3-42 为浊色调，图 3-43 ～图 3-45 为强色调。

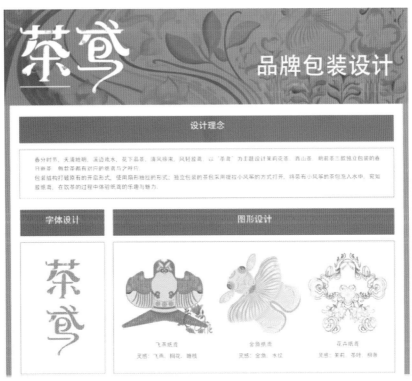

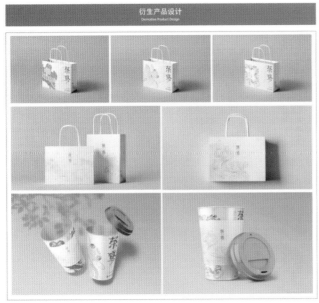

❀ 图　3-31

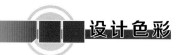
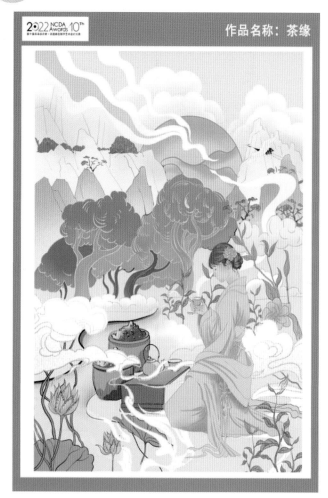

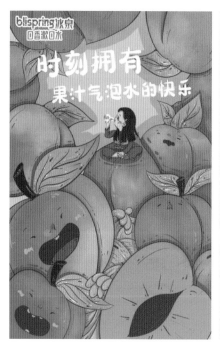

✛ 图　3-34

✛ 图　3-35

<p align="center">⊕ 图 3-36</p>

<p align="center">⊕ 图 3-37</p>

图 3-38

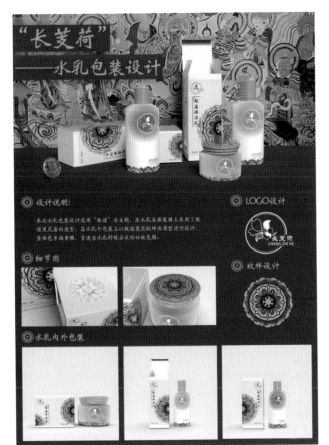

設計研究

课题分析

敦煌文化艺术又被称为世界最高文化艺术，被称为东方世界的艺术博物馆。他保存有了公元四世纪到十一世纪的洞窟735个，彩塑三千余身，壁画45000平方米唐宋木结构建筑五座。早在1944年国民政府就此成立了国立敦煌艺术研究所，后扩建为敦煌研究院，是中国文物保护历史上从未有过的、成体系而且不曾间断的保护、研究工作。

元素提炼

飞天壁画中的飞天舞女

色彩提取

設計輸出

煌音茶具系列包装设计——

图 3-39

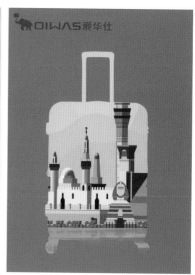

✿ 图　3-40

✿ 图　3-41

✿ 图　3-42

✿ 图　3-43

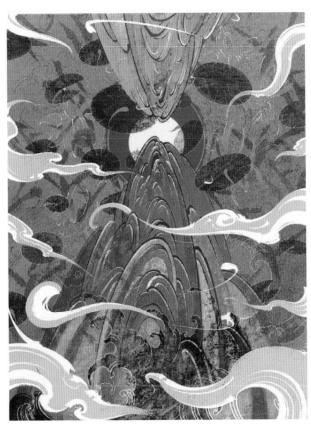

图 3-44

图 3-45

本 章 小 结

本章色彩体系应用主要包括两大部分内容：颜色对比相对少的同一色调应用和颜色相对比较多的色系对比。这两种色彩组合搭配非常实用，通常情况下根据设计主题的需要选用。若使画面有情调且易于驾驭掌控，就用同一色调的色彩组合。需要说明的是，同一色调总的来说就是色彩为 3～5 色，可以是纯色，也可以是灰色或暗色，即 12 个小色调里的色彩均可使用，眼睛看上去显得柔和、统一即可。

如果需要用多色来表现丰富的内涵主题时，就要使用色系对比。在使用色系对比时，最常使用的是浊色系对比。浊色系即我们常说的灰色系，是 PCCS 色彩体系色调分类图中的中间五个小色相环组成的部分，是一个色彩统称的大概念，主要包括浅灰色调、柔色调、灰调、浊色调和强色调五个色调。此五个色调之间有一些微弱的差别，总体色彩感觉是视觉柔和优美，给人以稳定、平静、成熟及有内涵之感。为了方便理解，将浊色系分为亮灰调、中灰调、暗灰调。在同一色调和色系对比中，均可以有偏暖、偏中性或偏冷的色彩组合。浊色系里灰度可较高、适中或较低。相比较来说，浅灰色调和柔色调的灰度偏低，在浊色系中的灰色偏少、偏亮一点。灰调的灰度偏高，在浊色系里色彩浑厚，既灰又柔又亮，稳重大气，视觉的中间层次最为丰富，是最难调制的色彩。浊色调和强色调的灰度在前二者之间。浊色调的灰度适中，没有灰调层次多；强色调的灰度适中，色彩对比要强烈一些。

总之，使用什么色调应根据主题需要或设计者的喜好而定。在设计中色彩组合应用更多的是色彩组合后的整体美感、视觉愉悦度、色彩意象与人们的通感体验相一致，要灵活应用，不可死板教条。

作 业 题

1. PCCS 中 12 个色调的同一色调弱对比练习，至少练习 3～4 个常用色调。
2. PCCS 浊色系色彩组合练习，至少练习 5～6 个常用的色系组合。

作 业 指 导

（1）同一色调对比练习，尺寸、构图自拟。如果时间充裕，把 PCCS 色相环中各色调均练习一遍；如果课时少，可选择性地对淡色调、浅灰色调、暗色调各练习一张作品。

此练习的目的是掌握同一色调的对比搭配，注意画面整体调性统一，结合适当的构图，才能取得视觉调性上的美感。

（2）PCCS 色系组合练习，尺寸为 21cm×29.7cm，构图自拟。本章是 PCCS 色系组合的重点和难点，总的来说，如果想熟练掌握设计色彩的核心重要知识，尽可能多动手做练习。如果课时少，可选择性地练习浅灰色调、柔色调、灰调、浊色调和强色调作品各 1 张，构图可自拟或参考前期平面构成作业构图。注意既要准确表现题目要求的色彩组合，注重色彩的整体调性，又要保证色彩层次丰富、有序。

此练习的目的是熟练掌握 PCCS 中 12 个小色相环的位置，可以选择一定的主题进行作品创作，以熟练掌握浊色系对比组合，能够驾驭暖色调、中性色调、冷色调，以及高、中、低不同灰度的色彩组合。

第四章 设计色彩配色思路及方法

课前阅读	自学能力培养
翻转课堂	1．分析你喜欢的色彩配色思路作品成功案例。 2．如何运用适当的构图、配合色彩对比与调和关系，取得视觉平衡感与美感？ 3．如何理解色彩的象征性在创作中的重要作用？ 4．色调调和的方法有哪些？ 5．对偶协调选色方法有哪些？ 6．色彩配色的综合意象表达有哪些？ 7．理解并举例说明设计色彩配色节奏。 8．如何灵活创新应用选色规律与配色方法？

本章学习要点

（1）色觉平衡机能

（2）对偶协调选色——三色、四色、五色及以上的选色方法

（3）色相统调调和、明度统调调和、纯度统调调和、面积比例调和、秩序调和、隔离调和

（4）配色设计思路

（5）色彩配色的综合意象表达：印象表达、概念表达

（6）配色定色的创作方法：以形寻色、以色赋形、从语意出发

（7）设计色彩配色节奏：色彩的面积节奏、色彩的秩序节奏、色彩的形状节奏、色彩的位置节奏、色彩的肌理节奏、色彩的光节奏

第一节　设计色彩配色思路

　　色彩是设计表现的重要手段之一，是一种视觉化的沟通表达语言。色彩本身是一种可感知的物理现象，但在人们感知色彩的过程中，又形成了对各种色彩不同的且又纷繁复杂的心理体验和情感共鸣。当这些经验积累逐渐变成对色彩的心理规范时，色彩及配色关系便具有了社会的象征意义或表达了人的性格及情感。基于此，我们可以运用色相、色调（明度、纯度）、对比调和关系等视觉语汇及法则，表达对客观事物的理解与看法，唤起受众的视觉愉悦，与受众达成积极一致的心理反应和情感共鸣，即"立像以尽意"。

在做设计时,关于配色的选择和运用,不能单纯根据个人对色彩的感性、喜好进行主观选色,需要理解不同色彩关系的象征含义,综合考虑受众的性别、年龄、职业、兴趣爱好、收入、受教育程度以及设计目的、用途、应用条件等众多因素,将色彩配色建立在理解和研究色彩生理理论和心理理论的科学基础上,如图 4-1 所示。

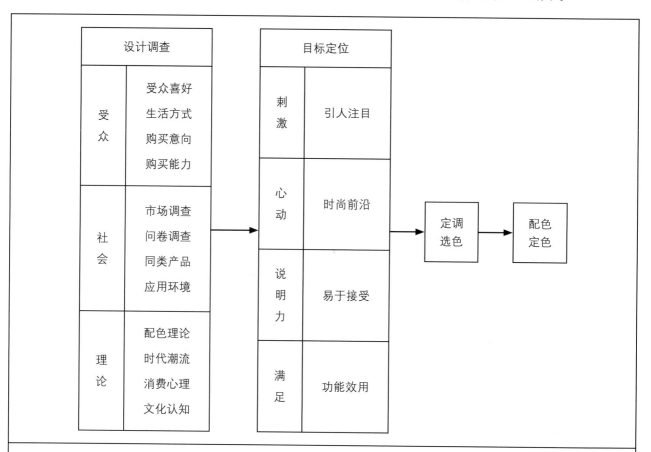

在商业系统中,设计只是其架构中的某一环节,而设计过程中的配色设计也是如此,需要多种要素的支持,经历前期的市场调研、目标定位、方案设计、方案修改、讨论定稿等众多环节,最终才能确定配色方案。经此过程可知,配色设计需要考虑许多综合因素,而其中最基础的是色彩生理因素和色彩心理因素

✪ 图 4-1

第二节 确定色调

设计中无论是营造何种效果和氛围,都可以通过色调的灵活运用达到设计目的,前提是在选择具体的色相之前,需要进行准确的目标定位,确定适宜的情感关系,进而选择恰当的色调配色,即定调。

一、色调心理与象征

1. PCCS 色调的象征性

在认知物体色彩时,无论局部色彩如何配置,明亮、鲜艳、灰暗等色彩调性会在很大程度上影响画面的整体色彩印象。即便是同一色相配色,复杂而微妙的色调变化也会带来不同的情感象征,如华丽、朴素、活泼、稳重等,如表 4-1 所示。

表 4-1

色彩调性	色系	象 征 性
纯色调	纯色系	艳丽的、华美的、年轻的、生动的、欢乐的、活跃的、爽快的、清晰的、随意的、刺激的、激情的、高调的
明色调	清色系	鲜明的、青春的、华丽的、明朗的、健康的、清澈的、外向的、女性化的、朝气蓬勃的
浅色调		清新的、纯净的、天真的、孩子气的、快乐的、柔美的、纯朴的
淡色调		淡雅的、轻柔的、温柔的、可爱的、甜蜜的、女性的、孩子气的、透明的、快乐的
深色调	暗色系	传统的、干练的、充实的、稳重的、有高级感的、有成熟感的、沉着的、有重量的、古风的
暗色调		浓重的、刚毅的、有成熟感的、干练的、理性的、有重量感的、男性的
暗灰色调		厚重的、深沉而有韵味的、强力的、男性的、有高级感的、高品质而低调的、坚实的、沉重的
强色调	浊色系	热情的、有动感的、活泼的、华美的、强而有力的、时尚的、丰收的
柔色调		朦胧的、和蔼的、温柔的、甘醇的、柔美的、雅致的
浅灰色调		安详的、古朴的、淡雅的、纤细的、柔弱的、轻盈的、文质彬彬的
浊色调		浑浊的、暗淡的、朦胧的、质朴的、稳定的、高品质的、宁静的、柔弱的、沉着的
灰色调		成熟稳重的、内敛的、年长的、浑浊的、古朴的、都市森林的、消极的、含蓄的

2.冷暖色调的象征性

暖色看上去给人温暖的感觉,色彩倾向偏红色（火苗）和黄色（太阳）。以暖色为主的色彩搭配组合在一张作品里叫暖色调,反之则是冷色调,如表4-2所示。

表 4-2

色彩调性	象 征 性
暖色调	温暖的、有活力的、热情的、积极的、活泼的、有生命力的、喜悦的、有食欲的
冷色调	寒冷的、稳重的、理智的、消极的、冷静的、寂寞的、生硬的、朴素的

3.常用色彩的象征性

人的视觉对色彩十分敏感,不同的色彩会给人带来感官上不同的感受。面对不同的颜色,人们会产生冷暖、明暗、轻重、强弱、远近、膨胀、快慢等不同的心理反应。色彩与人的健康也有一定联系,例如,绿色是一种令人感到稳重和舒适的色彩,具有镇静神经、降低眼压、解除眼疲劳、改善肌肉运动能力等作用。色彩具有象征性,例如,嫩绿色、翠绿色、金黄色、灰褐色分别象征着春、夏、秋、冬。另外还有职业的标志色,例如,军警的橄榄绿、医疗卫生的白色等。在设计中,不同的色彩应用会给人以不同的象征性和联想,产生不同的视觉印象,如表4-3所示。

表 4-3

常用色彩	具象、抽象、情绪三方面象征性联想
红色配色	红色穿透力强,感知度高。最能激发人的情感,让人兴奋且心跳加速。如喜庆的红色、玫瑰的红色、警示的红色等都是纯度最高、色调鲜明的颜色。 红色的具象表现如太阳、火、苹果、红旗、口红、血液、玫瑰等。红色抽象的象征性联想如热烈、饱满、爱情、成熟、革命、战争、中国、斗争、危险、血腥、女性等；红色在人们情绪上的象征性联想如喜悦感、激情感、冲动感、紧张感、愤怒感、恐惧感等
粉色配色	粉色是一种含白的、高明度的暖色,具有浪漫、甜蜜、柔美、梦幻、温雅的色彩象征。粉色让人充满憧憬,几乎成为女性的专用色彩。由于粉色中调入大量白色,纯度较低,明度较高,所以缺少如纯红、纯黄等色的刺激性情感张力特征,也不具有蓝、紫等色的成熟稳重特征,有时显得软弱、温和,缺乏力量感。 粉色的具象表现如少女、水蜜桃、丝带等。粉色抽象的象征性联想如青春、初恋、温馨、柔美、梦幻、浪漫、淡雅等；粉色在人们情绪上的象征性联想如憧憬感、甜蜜感、幸福感、温和感等

续表

常用色彩	具象、抽象、情绪三方面象征性联想
橙色配色 	橙色的波长介于红与黄之间,同样具有让人兴奋、心跳加速的功能,是暖色系中最温暖的色彩。橙色使人们联想到阳光、霞光、水果,具有富足、活泼、响亮、快乐的情感意味。 　　橙色的具象表现如橙子、南瓜、柿子、霞光、秋叶等。橙色抽象的象征性联想如愉快、活跃、欢喜、积极、富足、响亮、秋天、跳动、暖和等;橙色在人们情绪上的象征性联想如温暖感、兴奋感、满足感、焦躁感等
黄色配色 	黄色是所有色彩中明度最高的色彩,有着太阳般的光芒,在古代是帝王专属色彩,象征财富、权威、华贵。黄色容易让人们联想到稻谷的颜色,有收获回报之感,也可让人联想到水果、蛋糕的颜色,引发味觉食欲感。黄色因明度较高而引人注目,常被用作警示色,有引发危险、不安全感。 　　黄色的具象表现如黄金、阳光、稻谷、香蕉、柠檬、向日葵、菊花等。黄色抽象的象征性联想如明亮、活泼、温暖、光明、希望、华贵、警示、地位等;黄色在人们情绪上的象征性联想如憧憬感、兴奋感、自豪感、冲动感、危险感等
绿色配色 	绿色属于生机盎然且富有生命力的色彩,是大自然的延伸,容易让人联想到生命、环保、健康、新鲜、和平等;绿色也是医院、食品、环保、公益等健康组织的识别色。绿与黄混合后的黄绿色能够让人联想到春天,引发人们产生朝气蓬勃并充满活力的心理感受。 　　绿色的具象表现如植物、绿草、蔬菜、树林、青山、医院、药店、军队、环保组织等。绿色抽象的象征性联想如生命、成长、青春、健康、和平、自然、休憩、自由、新鲜、希望等;绿色在人们情绪上的象征性联想如舒适感、凉爽感、清新感、平静感、安全感等
蓝色配色 	蓝色是令人变得理智的色彩,无论是淡蓝还是深蓝,人们都会感觉到它是无际的碧蓝天空或无边的蔚蓝海洋,给人以博大、广阔、遥远、神秘的心理感受,进而引发沉静、理智、高深、永恒、信赖、冰凉等联想。随着人们征服天空、海洋甚至是太空的飞机、轮船、卫星等尖端设备的出现,蓝色具有了强烈的现代高科技感、未来感。 　　蓝色的具象表现如天空、海洋、水、星空、湖泊、牛仔裤、科技或管理公司;蓝色抽象的象征性联想如博大、沉静、理智、高深、永恒、信赖、透明、纯净、科学、智慧、现代等;蓝色在人们情绪上的象征性联想如寒冷感、理智感、安静感、寂寞感、冷漠感、可靠感等
紫色配色 	紫色属于高贵而神秘的色彩。由于紫色的光波波长最短,人眼对紫色光的细微变化分辨力较弱。红色加少许的蓝色,或者蓝色加少许的红色,都会呈现紫味。很难准确确定标准的紫色。另外,紫色在自然界中较为稀少,物以稀为贵,进而引发人们一种神秘诡异或高贵优雅的感情联想。 　　紫色的具象表现如茄子、薰衣草、紫罗兰、紫葡萄、紫菜、宝石等。紫色抽象的象征性联想如优雅、高贵、奢华、梦幻、神秘、诡异、疾病、巫术、女性等;紫色在人们情绪上的象征性联想如矜持感、华丽感、浪漫感、忧郁感、痛苦感等

续表

常用色彩	具象、抽象、情绪三方面象征性联想
黑色配色 	黑色显得庄严、肃穆且极具力量感。中国道家文化认为：黑色是代表死亡的幽冥之色，也是代表超然生死的天界之色；黑色为众色之首，高于其他一切色彩。黑色对人们心理的影响分两方面：一是消极方面。比如，在漆黑的地方，人们往往没有安全感，进而引发人们产生阴暗、恐怖、烦恼、空无、忧伤、悲痛、绝望等心理联想。二是积极方面。比如，夜晚让人们得到休息和沉思，会引发冷静、坚定、严肃、庄重、坚毅、简约、权威、力量等心理联想。 　　黑色的具象表现如黑夜、煤炭、水墨、头发、黑板等。黑色抽象的象征性联想如邪恶、魔鬼、死亡、恐怖、力量、权威、坚硬、沉重、简约等；黑色在人们情绪上的象征性联想如恐惧感、悲伤感、庄重感、力量感、品质感等
灰色配色 	灰色为中性色，属于无彩色系，又是黑与白的间色。中灰色加入黑色偏深灰，加入白色偏明灰，加入少许有彩色又具有色相特征。黑色这种摇摆不定的调色特征引发人们产生中庸、平淡、单调、无激情、忧郁，甚至是无个性、沉闷、颓废的心理感受。所以，灰色是极佳的背景色，能很好地衬托出各种色彩的性格与调性。同时灰色所体现出的"不亢不卑"的色彩特征会引发人们柔和、朴素、平稳、安静、含蓄、细腻的心理感受。 　　灰色的具象表现如混凝土、灰尘、阴雨、影子、钢筋水泥等。灰色抽象的象征性联想如中庸、柔和、素雅、平稳、含蓄、细腻、现代化、都市、知性等；灰色在人们情绪上的象征性联想如平静感、苦闷感、悲伤感、压抑感等
白色配色 	白色代表纯洁光明。白色的明亮让人们联想到白天、云朵、白雪等，进而引发人们产生纯洁、光明、神圣、明亮、干净的心理感受。其他颜色调入大量白色而成为浅色调时，这种高明度的柔和色彩带来的朦胧感会引发人们产生抒情、高雅、柔和、甜美、单薄的心理感受。同时白色也代表"无"，这种特征会引发人们产生虚无、单调、凄凉的心理感受。 　　白色的具象表现如白云、白雪、棉花、白纸、白兔、婚纱等。白色抽象的象征性联想如光明、明亮、纯洁、干净、神圣、抒情、高雅、柔和、单薄、空无等；白色在人们情绪上的象征性联想如纯净感、畅快感、轻盈感、凄凉感等

二、色调的综合意象表达

　　在设计作品时，针对主题进行前期设计调查，确定目标定位，进而根据主题内容进行色彩的象征性联想并确定色彩调性，根据色彩调性再进一步确定具体的色彩。这是一个有规律、有步骤的符合逻辑推理的过程，应做到有的放矢地掌控色调色彩，然后创作图形及添加主题文字等信息要素，最后进行作品整体细节上的调整和修改完善。

1. 印象表达

　　在设计实践中，色彩不是孤立存在的，色彩与图形、与文字、与材质、与造型等相互联系、相互作用、密不可分，它们共同决定了整个作品画面的综合意象表达。色彩的综合表意构成借助形态、面积等构成要素，综合表达设计

主题的意向、情感、氛围、寓意。在设计中,需要在翔实调研的基础上,对设计主题的意向、情感、氛围、寓意进行客观分析与判断,进而对色彩构成元素的运用加以指导。

印象是人们头脑中有关认知对象的形象。例如,一谈到春夏秋冬、男女老幼、山光水色、都市乡村等词语,人们脑海中立刻浮现出相关的形象,这是因为每个人(个体)接触社会情境时,总是按照以往经验将其进行归类,建立具有代表性的概念形象。人们在进行色彩印象表达时,同时也在进行着色彩联想,先联想,然后记录下来,再完成印象表达,如图 4-2 所示。

印象表现就是利用印象的形成原理,凝练及概括设计主题中最具代表性的印象特征,利用形与色的综合构成,表达其意向、情感、氛围及寓意。

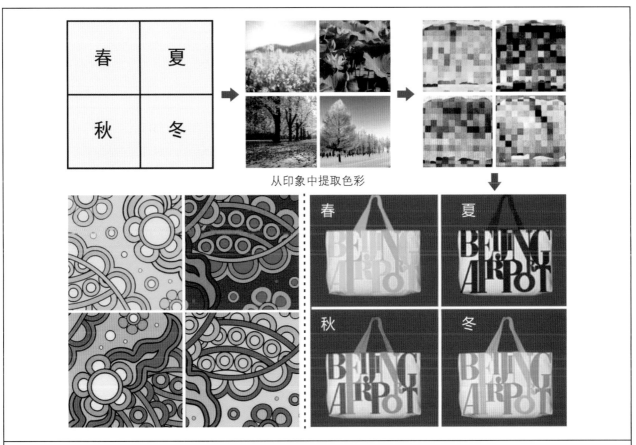

从印象中提取色彩

提到春、夏、秋、冬的季节色彩,人们马上会进行链式联想,例如,春天—树木—绿色,所以,春天的印象色彩往往是具有生命感的黄绿色系

● 图　4-2

2. 概念表达

概念表达是通过形与色的综合构成表达抽象的概念,如富裕与贫穷、妩媚与端庄。我们提及的概念往往非常抽象,这种"抽象性"提高了"视觉化语言"的表达难度,但在设计任务中又经常需要表现这些抽象概念,因此需要设计师具有较强的综合驾驭能力。

抽象的过程是从众多事物中抽取出本质性特征的过程,因此抽象不可能脱离具象而独自存在。对"抽象概念"的表达则是这一过程的反推,其视觉形式取决于从什么角度上出发,借助什么具象载体进行表意,如图 4-3 所示。

该图是命题作业《乐感》。

创作命题要求设计师通过色彩构成,对"舒缓"的抽象概念进行表达。作者吕晴在该作品中借助音乐元素、曲线形态等载体,利用暖灰色的中明色调及弱对比关系的色彩配置,恰当地展现了"平静舒缓"的抽象感受

✚ 图 4-3

三、色调调和方法

1. 色相统调调和

在强烈刺激的色彩双方或多方混入同一色相,使对比色的色相逐步向相同倾向靠拢,达到统一协调的效果。色相统调调和常用的有"同色调和"和"互混调和"两种方式,如图4-4所示。

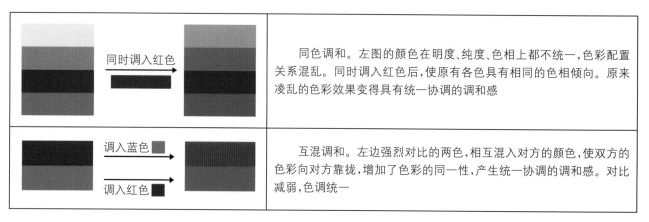

同色调和。左图的颜色在明度、纯度、色相上都不统一,色彩配置关系混乱。同时调入红色后,使原有各色具有相同的色相倾向。原来凌乱的色彩效果变得具有统一协调的调和感

互混调和。左边强烈对比的两色,相互混入对方的颜色,使双方的色彩向对方靠拢,增加了色彩的同一性,产生统一协调的调和感。对比减弱,色调统一

✚ 图 4-4

2. 明度统调调和

在强烈刺激的色彩双方或多方调入不等量的白色、黑色,可以同时提高或降低明度,最终取得明度的视觉统一,达到色彩的和谐,如图4-5所示。

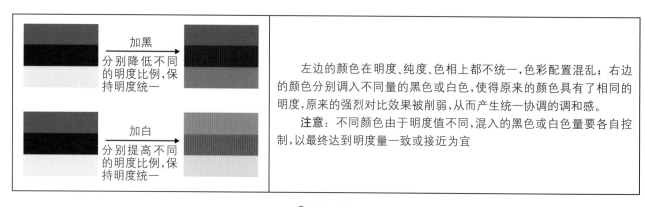

左边的颜色在明度、纯度、色相上都不统一,色彩配置混乱;右边的颜色分别调入不同量的黑色或白色,使得原来的颜色具有了相同的明度,原来的强烈对比效果被削弱,从而产生统一协调的调和感。

注意:不同颜色由于明度值不同,混入的黑色或白色量要各自控制,以最终达到明度量一致或接近为宜

✚ 图 4-5

3. 纯度统调调和

在强烈刺激的色彩双方或多方调入不等量的同一灰色,以期同时提高或降低纯度,最终减弱对比强度,取得纯度要素的统一,如图4-6所示。纯度统调调和会让配色显得含蓄稳重,灰色混入越多,调和感越强。但需要注意,过分调和会使颜色间含糊不清,显得过于混沌。

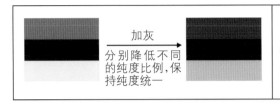

加灰
分别降低不同的纯度比例,保持纯度统一

左图的颜色在明度、纯度、色相上都不统一;右图调入不同量的灰,使得左图各色具有了相同的纯度,原有色彩有了厚重感,产生了统一协调的和谐感

⊕ 图　4-6

4. 面积比例调和

面积比例调和是通过调整不同色彩所占的视觉面积比例,使画面的色彩力量达到和谐状态,形成以某色为主的主色调,如万绿丛中一点红。

不同色彩在画面构图中所占面积比例不等,其视觉力量也会不同,带给人的心理影响也就不同。面积越大的色彩越能表现其色彩的色相、明度、纯度的视觉张力;面积越小的色彩,其视觉张力越弱,越容易被同化,即被其他颜色"吃掉"。所以合理安排各种色彩占据画面的面积比例是必要的,如图4-7所示。

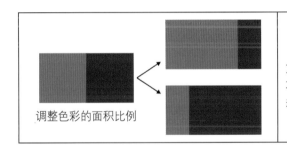

调整色彩的面积比例

色彩面积可以改变对比效果。右侧两图红与绿两色面积相等,双方色相、明度、纯度的力量势均力敌,对比强烈但不统一。色彩之间的不协调感很强。通过面积调整,一色将另一色同化,起到了一定的调和效果

⊕ 图　4-7

5. 秩序调和

针对不协调或对比过于强烈的色彩关系,通过调整色彩要素的秩序,如按明度、纯度、色相变化,使其形成韵律和谐的节奏感。秩序调和常用的三种方法有插入调和色阶、调整色彩秩序和重复用色,如图4-8所示。

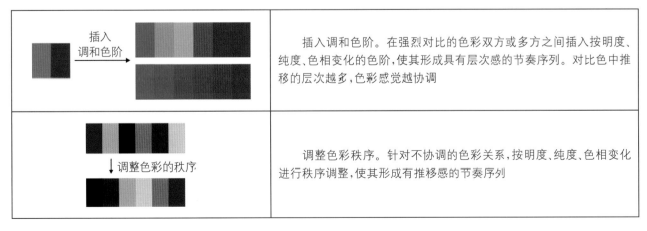

插入调和色阶

插入调和色阶。在强烈对比的色彩双方或多方之间插入按明度、纯度、色相变化的色阶,使其形成具有层次感的节奏序列。对比色中推移的层次越多,色彩感觉越协调

↓调整色彩的秩序

调整色彩秩序。针对不协调的色彩关系,按明度、纯度、色相变化进行秩序调整,使其形成有推移感的节奏序列

⊕ 图　4-8

图 4-8（续）

重复用色。将对比过于强烈的单组色彩进行重复排列,使其形成阵列感较强的节奏序列,将人们的视觉重心转移到秩序节奏上,达到调和的目的

6．隔离调和

隔离调和通过拉大不协调色彩之间的距离,在保持原有色彩的色相、明度、纯度等关系的基础上,对不协调的色彩关系进行调和。或者中间插入无彩色（黑、白、灰）、特殊色（金、银）在内的中间色,通过隔离色彩的方法,避免其直接对比,以缓冲视觉冲突力度。

如图 4-9 所示,在红绿互补色中间插入无彩色的灰色和黑色,以通过分割色彩来缓冲对比,达到调和效果。也可以通过拉大色彩之间的距离缓冲对比冲突的力度,达到调和效果。

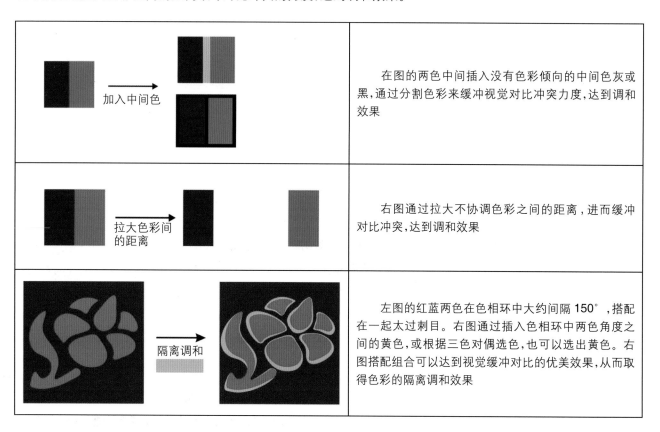

加入中间色

在图的两色中间插入没有色彩倾向的中间色灰或黑,通过分割色彩来缓冲视觉对比冲突力度,达到调和效果

拉大色彩间的距离

右图通过拉大不协调色彩之间的距离,进而缓冲对比冲突,达到调和效果

隔离调和

左图的红蓝两色在色相环中大约间隔150°,搭配在一起太过刺目。右图通过插入色相环中两色角度之间的黄色,或根据三色对偶选色,也可以选出黄色。右图搭配组合可以达到视觉缓冲对比的优美效果,从而取得色彩的隔离调和效果

图 4-9

第三节 配色选色

任何设计作品和艺术作品都离不开色彩。在用颜料塑造刻画物体时,调准颜色不是件容易的事,既要画出主体物颜色的微妙变化,又要画出空间关系;既要有对比,又要将丰富的色彩控制到整体色调中。在用计算机软件设计作品时,也要选颜色调色,确定色调,搭配色彩组合,跟手工绘画调色一样,有相当高的难度。

一、选色规律

1. 对偶协调选色原理

科学家通过对色彩幻觉中的生理现象研究得知:人们对一个绿色圆点凝视一会之后,闭上眼睛,就会看到一个作为视觉残像的红色圆点;反之,看到红色圆点的视觉残像是绿色的。可以利用任何色彩重复这个试验,产生的视觉残像总是它的补色,这实际上是由人生理上的色觉平衡机能所致,如图4-10所示。

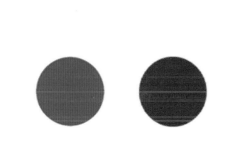

当我们对左边绿色圆点凝视一会之后,闭上眼睛,就会看到一种作为视觉残像的红色圆点

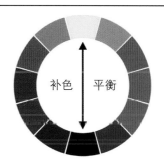

在视觉活动中,眼睛本能地具有色觉平衡机能,即同时看到两种颜色。当眼睛看到冷色时,总是一并会看到暖色,这种平衡就是"对偶"。"对偶协调选色"是人的视觉生理平衡机能的生理本能要求

⊕ 图 4-10

著名色彩学家伊顿认为,"理想的色彩和谐就是要用选择正确的对偶方法显示其最强效果",他认为和谐的基本原则就是来源于生理学上的补充色原理。在视觉活动中,当眼睛看到冷色时,总是会一并看到暖色,眼睛的色觉平衡机能具有导向其补色的平衡要求,这种平衡就是对偶。所以,根据对偶协调选色原理,在选择两种色彩搭配时,眼睛最舒服的颜色是色相环中接近180°的色彩。

2. 对偶协调选色规律

设计选色时,可能会选择三色、四色、五色甚至更多的色相,如果随意性地组色,容易使色相间的对比关系失衡,形成杂乱无章的视觉感受,如图4-11所示,以等边或对称的形状选色,选出色相彼此之间的距离是均等的,整体的色彩会呈现自然协调的组合状态。配色中,转动这些形状的点,可以得到无数的协调色组。

1)三色对偶选色

凡是在色相环中根据等边三角形或等腰三角形考虑配色,其色彩与色彩之间间隔相对较远,彼此之间差异较大,色相的对比度提高,给人以华丽的印象,如图4-12所示。

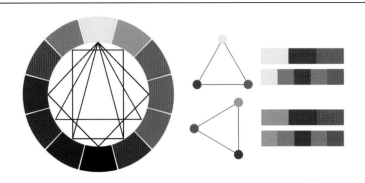

对初学者来说此方法非常实用。当设计作品时,可以根据主题需要,首先选好表达主题方向的大色调,然后找其补色对比,明确设计作品的主要色彩

➕ 图 4-11

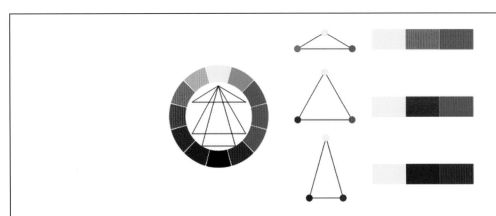

当设计作品需要三色时,可以根据主题需要,在色相环中任意选择三角形所对应的色彩组合,感觉哪一种组合漂亮,更适合自己所需要的主题表达,就选择哪一组

➕ 图 4-12

2) 四色对偶选色

当选色的形状是对称的四边形,如正方形、长方形、梯形,其色相的对比会显得稍微减弱。其中正方形或矩形的对偶调和为双补色搭配,如图 4-13 所示。

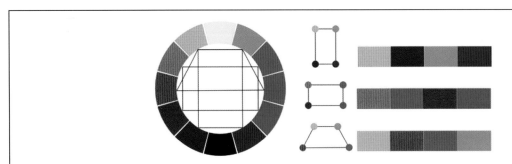

同理,当设计作品需要四色时,可以根据主题需要,在色相环中任意选择四边形所对应的色彩组合,自己喜欢哪一种组合就选择哪一组。需要补充说明的是,四种颜色的面积不能均衡,否则画面会显得呆板,此时可以在色彩的面积上或色彩的灰度上加以调整

➕ 图 4-13

3）五色以上的对偶选色

当以五边形进行配色,由于边数的增加,色相间的距离缩短,色相间的对比差异变得很小,由此而呈现出色相过渡均衡的配色,如图4-14所示。

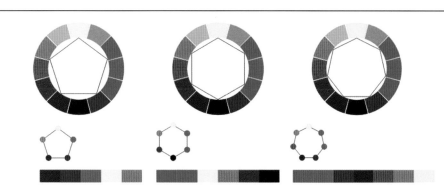

当设计作品需要五色或更多色彩时,可以根据主题需要在色相环中任意选择四边形或六边形所对应的色彩组合。需要说明的是,画面的颜色太多,视觉上可能会显得凌乱。此时一定要在色彩的面积上、色调上和色彩灰度上加以掌控

⊕ 图　4-14

第四节　配　色　定　色

一、配色定色创作方法

1．以形寻色

形与色都是重要的视觉构成要素,图形（包括图形和形状）的创作过程带有明显的意象特征,方形、圆形、菱形、曲线、直线、折线等都有着各自的形态性格。综合表意构成中,当构思主题是以形状为切入点的,色彩配置时便需要根据形状所代表的内在情感特征来选择。在设计中,若色彩与相应形状的心理特征相吻合,就会加强双方同　内在精神的表现力,形成视觉合力,如图4-15所示。

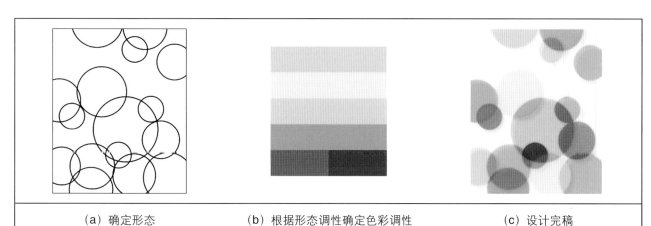

|（a）确定形态|（b）根据形态调性确定色彩调性|（c）设计完稿|

若设计意图以"舒适柔和"为主题概念,在构思方法上可先以"形状"为切入点——先构图,再配色。以圆形为形态元素,采用暖色相、明色调配合圆形的形态性格,共同表达"柔和"的情感意向

⊕ 图　4-15

2．以色赋形

综合表意过程中，"以色赋形"是先依据色彩自身具有的意向特征为创作主线,形态根据色彩意象特征来构思,形成色与形在心理效应上的相辅相成。"以色赋形"即先定调,根据主题构思整体色调;再用形,根据色彩的意象特征选择形态表现,如图 4-16 所示。

 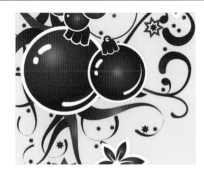

（a）确定主色调 　　　　　（b）根据色彩调性确定构图元素 　　　　　（c）设计完稿

根据"欢乐"主题首先确定明快阳光的暖色调性及近似色的对比关系,其次根据暖色调的色彩调性确定富有动感活力的曲线形态及相关元素,最终完成"活跃性"的视觉形象。可以试想一下,当整体色彩调性确立后,如果考虑采用直线的平衡构图,画面的活跃度将大大降低,主题的意象特征随即减弱

✦ 图　4-16

3．从语义出发

语义是指言语所包含的意义及情感。视觉设计的最终目的是借助视觉形式载体与受众进行语义的交流,也就是说,我们选择的优美的视觉词汇和形式语法都是为"表达精神内涵"等隐性结构服务的,正如康定斯基认为:"色彩和形式的和谐,从严格意义上说必须以触及人类灵魂的原则为唯一基础,必须关心精神方面的问题而不是物质方面的问题。"

"从语义出发"是一种以目的为前提的反向思维。在色彩的综合表意构成中,以主题思想和意念为主要切入点,根据表达的意象,借助"隐喻性的心理分析"选择形与色等适合的"视觉语言",这是一种综合性的思考方法,如图 4-17 所示。

以对人的性格的综合感受为主而设置题目《孤独的绅士》。我们可以先从语义上分析:"孤独"代表单独、离群、晦暗、封闭,"绅士"具有内敛、稳重、孤芳自赏的人的性格。

所以作品在形式上可以采用秩序、数理的分割图形及平稳和谐的架构;提炼传统英国绅士形象的核心元素:眼镜、胡子、领结。同时色彩上选择成熟的浊色调或深沉的暗灰调,并以冷色系为主,减弱对比的力度,最终刻画出具有距离感、孤独感、平静感的绅士性格形象。最终作品是综合思考过程的结果,从语义出发,寻求画面元素意向表达的统一性

✦ 图　4-17

二、配色定色节奏

"节奏"在广义上可以理解为"调整元素组合关系而形成的协调、平衡、律动等状态"。例如,调整音乐要素的组合关系,可以形成节拍快慢、曲调高低、乐音长短各异的节奏与情感。同理,在形式语言表意过程中,当色彩词汇与面积、位置、形状、肌理等形式词汇产生组合关系时,可以构成丰富多样的形式节奏,如图4-18所示。

左上图是以绿色和黄色为主的扁平化插画,三个茶叶图形斜躺,给人的视觉意象是轻松、慵懒、休闲;右上图中放大的茶叶及竖直摆放的其他元素一起应用在茶叶包装盒上,给人的视觉意象是亮丽、清新、挺拔;下图体现了音乐节奏与配色节奏的对应关系

☆ 图　4-18

1. 色彩的面积节奏

(1)色彩面积的比例节奏。当色彩与面积产生关系,画面中大面积的颜色起支配作用,控制整个画面的色调;小面积的颜色处于从属地位,点缀或调节整体色调的节奏。色彩面积的比例可影响色彩对比关系,当画面的两种颜色以相同面积出现,两色的视觉力量进行博弈,色彩冲突最为激烈。当一色的面积逐渐扩大,进而能够统治整个画面的色调;当另一色的面积比例逐渐缩小,色彩关系上的视觉冲突逐渐削弱,最终转化为统一的色调,如图4-19所示。

| 红色与绿色为色相互补关系。当两色面积相等时,其视觉力量进行博弈,色彩冲突效果最明显 | 当红色面积逐渐减小,尽管红色与绿色的色相互补,但是色彩冲突效果仍逐渐减弱 | 随着绿色面积逐渐扩大,红色面积逐渐缩小,画面最终调和为统一的绿色调 |

☆ 图　4-19

（2）色彩面积的数量节奏。虽然单个"小面积色彩"处于从属地位,起到点缀或调节作用,但也能通过"数量组合"调节色彩面积对比,即"由点成面",进而改变画面的主色调或节奏关系,如图 4-20 所示。

蓝色圆点的单位面积较小,但数量较多,由点组成面,形成了视觉力量的优势,构成了画面蓝色的主色调

画面中一种色彩的总面积是整个画面中使用该色彩的各元素面积之和。通过小面积色彩的组合,能够在控制整体色调的同时提高画面色彩的节奏性

➕ 图 4-20

（3）色彩面积的秩序节奏。色彩关系不变,构图不变,当色彩面积秩序发生改变时,图形的主色调会发生变换,也称为"变调构成"。调整色彩面积的秩序,可以实现色彩节奏的变化,甚至当选色有明显的明度或纯度差异时,会带来整个画面色彩节奏的强、中、弱的变化,如图 4-21 所示。

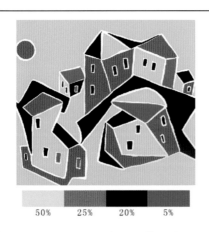

| 50% | 25% | 20% | 5% |

尽管是相同的色彩关系,但由于黄色的面积占有绝对优势,橙色与黄色是临近色关系,形成了以黄、橙为主色调,以蓝、绿点缀的色彩节奏

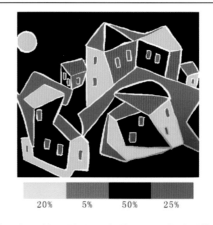

| 20% | 5% | 50% | 25% |

尽管是相同的色彩关系,但蓝色面积占绝对优势。蓝色与绿色为临近色关系,形成以蓝、绿为主色调,黄、橙点缀的色彩节奏。同时画面的局部色彩对比节奏也发生变化,形成新的色彩意向

➕ 图 4-21

2. 色彩的形状节奏

色彩的形状节奏是研究形状节奏变化对色彩关系的控制与影响。色彩与形状同属于重要的视觉要素,色彩的表现往往依附于某些形状的表现。当两者产生组合关系,可以形成视觉合力,共同表达画面的视觉节奏和精神情感,甚至某些色彩形状的变化也会引起画面整体色彩关系的改变。

（1）色彩形状的表现力。形状具有与色彩同样的心理特征。包豪斯设计学院的伊顿教授研究认为：红色暗示正方形；黄色暗示三角形；蓝色暗示正圆形；橙色是红与黄的间色，暗示梯形；绿色是黄与蓝的间色，暗示圆弧三角形；紫色是红与蓝的间色，暗示圆弧方形等。如图4-22所示。

（蓝圆形）	蓝色象征天空、空气、水，让人感觉到透明、轻快、柔和，与圆形具有的柔和、轻快、浮动的特征相似	（黑圆形）	不同色彩具有和形状同样的心理暗示
（黄三角形）	黄色让人感觉明亮、尖锐、活跃，富有强烈的刺激感，与三角形具有的尖锐、激烈、醒目的特征相似	（黑三角形）	
（红方形）	红色让人感觉紧张、扩充、稳定，富有强烈的刺激感，与正方形具有的稳定、沉重、确定的特征相似	（黑方形）	
几何形	代表了规则、平稳、较为理性、阳刚等性格特征	属于低纯度的暗色调、冷色调色彩	不同色系关系，亦具有与形状同样的情感表现力
有机形	代表了灵动、柔和、柔软、女性化等性格特征	属于高明度的明色调色彩	
折线形	代表了尖锐、激动、不稳定、有破坏性、情绪化等性格特征	属于高纯度的纯色调色彩	
偶然形	代表了自由、活泼、随机、富有哲理性、无拘无束等性格特征	属于互补色、对比色关系的色彩	

✪ 图　4-22

（2）色彩形状的聚散。形状的聚散节奏能够影响色彩的表现效果。形状越集中，色彩对比效果越明显，形状越分散，色彩对比效果越弱。当色彩的形状分割较小时，甚至会产生色彩空间混合，进而改变色彩性质。很多设计师常使用大面积且整体的色块对比，以强调色彩的视觉冲击力，或用色彩分散原理以减轻与调和"色彩互补关系"的强烈冲突，如图4-23所示。

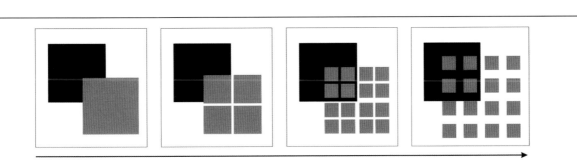

最初人的视觉关注点主要在蓝色与橙色的色相互补对比的色彩关系上，体现了强烈的色彩节奏感。随着橙色的色块分割从小到多，间隔由聚到散，分散的形状分割了橙色的底色，色彩方面的冲击力变得越来越小

✪ 图　4-23

3．色彩的位置节奏

色彩的位置节奏是由于色彩在画面构图中所处的上下、左右、远近等位置不同,而导致整体色彩关系发生强弱节奏的变化,如图4-24所示。

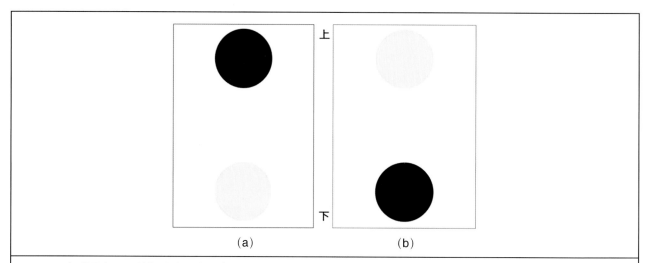

不同色彩具有不同的轻重感。高明度色彩具有漂浮感,低明度色彩具有沉重感;纯度低的冷色具有漂浮感,纯度高的暖色具有重量感等。

图(a)中"低纯度蓝色"具有较强的重量感,但其位置在画面的上方,有坠落的不稳定感;"高明度淡黄色"具有较强的漂浮感,但位置在画面的下方,画面的整体节奏显得不稳定。而图(b)中"低纯度蓝色"的位置在画面的下方,"高明度淡黄色"的位置在画面的上方,画面的整体节奏显得稳定和谐

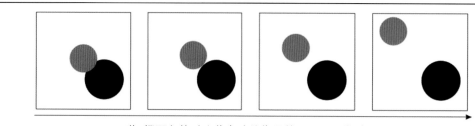

蓝、橙两色的对比节奏随着位置的不同而逐渐减弱

色彩对比关系会因色彩间的距离改变而发生变化。两个不同颜色的色块,相互间距离越近,色彩对比的力度感越强;距离越大,色彩对比的力度感越弱,进而形成不同的色彩对比节奏

✦ 图　4-24

4．色彩的肌理节奏

色彩依附在不同的物体表面肌理上,由于不同材料吸收与反射光的能力不同,会产生色彩差异和节奏变化。即相同的色彩,由于选择的材料不同,色彩给人的感觉会发生变化。肌理光滑材料的反光能力强,给人一种色彩明度提高的感觉,如皮革、绸缎肌理上的颜色;肌理粗糙材料的反光能力弱,给人一种色彩明度降低的感觉,如毛呢、麻布肌理上的颜色,如图4-25所示。

5．色彩的光节奏

光的作用可以分为照明的实用性和营造气氛的表现性。一方面,没有光就没有色彩的明暗和色彩感觉;另一方面,光对色彩节奏也有重要的影响。在室内设计、舞台设计、展示设计、景观设计、产品设计等氛围营造中,可以考虑如何利用光媒体特性影响色彩节奏,进而渲染不同的情感环境,如图4-26所示。

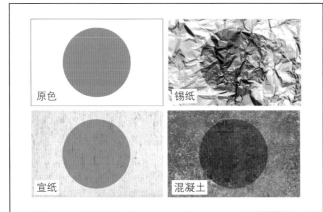

相同橙色,在锡纸、宣纸、混凝土等肌理上可以产生不同的色彩效果,给人带来不同的视觉感受及心理感受,有的显得粗糙,有的显得古朴,有的体现了工业感

原色　锡纸　宣纸　混凝土

Kameleon

在空间设计中,可以通过注重色彩与材质肌理的结合,提高视觉上的"触感",从而营造多层次的视觉体验

图　4-25

设计师改变光源的颜色、光通量、光线强度、光的承照面、光的投射位置及方向,就会产生色相、色调、明暗、浓淡的节奏变化,进而烘托独特的色彩性格,形成不同的环境情感氛围

图　4-26

本章小节

本章主要包括设计色彩配色思路、选色规律及配色方法等内容，较详细地介绍了设计创作的过程。以上海城市印象主题为例，根据调研和查找资料可知，上海是我国高度发达的国际化大都市，具有市民总体受教育程度高、文化素养高、生活节奏快、金融业发达、科技发达、高端加工制造业水平高等特征，因此概括为科技、文明、现代化三个关键词。根据色调的象征性确定色调，暖色、冷色大约各一半，以柔色调、浅灰色调、浊色调为主。然后根据色调的综合意象表达选择色彩，尝试用印象表达方法找出能够代表上海金融业、高端制造业、商业等的地标性建筑，将这些图形及色彩组合起来。如果色彩不够或不理想，可根据对偶协调选色规律再找可添加的色彩。也可以用概念表达法，或用抽象的符号和图形表达科技、文明、现代化、高素养、快节奏等上海特质。同印象表达方法一样选色彩。最后用色调调和的 6 种方法组合调整画面，在图形与色彩综合搭配中用配色、定色 5 种方法推敲节奏并直至满意。

此种色彩配色思路、选色规律与配色方法使大家学习色彩并掌握选色、色彩搭配与组合变得快捷、直观、高效。但这只是一般方法，如何在此基础上灵活创新，还需要大家不断精进探索。

作业题

1. 色彩表意配色练习，分别表达酸甜苦辣，喜怒哀乐，学校、公园、家、医院，少年、青年、中年、老年等，选择其中的词汇概念加以练习。

2. 以我的世界、国内外城市印象等为主题进行综合表意练习。

作业指导

（1）作品尺寸为 21cm×29.7cm，通过自创图形与色彩配色知识选择合适的色彩组合来表现对应的主题词，根据实际情况选择 1 ～ 2 组进行练习。注意色调、色彩、配置关系的情感表达，思考色彩象征与主题立意之间的联系，可以运用语义分析、以形寻色、以色赋形等方法开展尝试练习。

此作业的目的是用配色设计思路及配色、定色的创作方法边练习边不断尝试，仔细观察色彩之间的相互比例关系，掌握设计色彩配色方法。

（2）作品尺寸为 21cm×29.7cm，具体表达的内容及版式构图自拟，手绘或用计算机绘制均可。要求：图形形式感强，色彩搭配丰富、和谐，且符合主题及内涵的表达，附设计说明及分析，以 100 ～ 200 字为宜。

此作业的目的是继续用配色、定色的创作方法边练习、边创作，尽快熟练掌握以形寻色、以色赋形、从语意出发的配色、定色的创作方法。在练习过程中，尽快熟练掌握对偶协调选色原理，分别使用印象表达和概念表达的配色创作方法。对偏抽象概念的表达是创作中的难点。

第五章
数字色彩

课前阅读	自学能力培养
翻转课堂	1. 用计算机软件作图时,对赋予特定主题的设计配色,如何才能做到色调既统一又有鲜明的色彩对比? 2. 了解中国传统数字色彩。 3. 了解当代设计风格"国潮风"。

本章学习要点

(1) 数字色彩 HSV 色立体

(2) 数字色彩的配色

(3) 色彩主从、色彩呼应、色彩联想

(4) 色彩象征,包括具象的、抽象的、情绪上的

第一节　数字色彩结构

数字色彩是指由计算机技术产生的,以数理表达色彩混合和量化的表现形式,具有独特的技术标准、色彩模型、颜色区域和色彩语言等。数字色彩是一种集现代色度学、计算机图形学和经典艺用色彩学于一体的整合色彩体系,是色彩在新的载体上的发展与延伸。

一、数字色彩模式

常用的数字色彩模式有两种:RGB 与 CMYK。RGB 色彩模式是计算机色彩中最典型及最常用的色彩模型。红（R）、绿（G）、蓝（B）三色分别代表光的三原色,模型中的各种颜色都是由红、绿、蓝三原色以不同的比例相加混合而产生的,是计算机显示器及其他数字设备显示颜色的基础。

CMYK 色彩模式是一种颜料色彩的混合模型,是打印机、印刷机等硬拷贝设备使用的标准色彩模式。青(C)、品红（M）、黄（Y）三色分别代表色料的三原色,由于颜料的化学成分和介质吸收等原因,C、M、Y 三色经过打印混合后只能产生深棕色,不会产生真正的黑色,因此增加黑色（black,标记为 K）作为补充,用以弥补色彩理论与实际应用的误差,实现颜料色彩的还原,如图 5-1 所示。

（a）RGB 色彩模式（色光混合）　　　　　（b）CMYK 色彩模式（色料混合）

✿ 图　5-1

二、数字色彩HSV色立体

"数字色彩显示"在计算机中实质上是通过数学算法执行的,例如,常用的 RGB 实际上是运用数学平面直角坐标系来表达,三个坐标轴分别代表红、绿、蓝三色的色值。但是用 RGB 模型表示颜色时,颜色的变化对于人们来说并不是很直观,于是就产生了 HSV 色彩模型。HSV 通过对颜色信息的进一步封装,使其通过一种人们更加容易感知的形式来表示数字颜色的变化。

HSV 色彩模型使用倒立的六角锥体模型表示色调（hue）、饱和度（saturation）、明度（value）,在计算机软件里常用 HSB 表示。色调（H）处于六菱锥顶面的色平面上,红、黄、绿、青、蓝、品红 6 个标准色分别相隔 60°,它们围绕中心的明度轴（V）旋转与变化。色彩明度（V）沿六菱锥中心轴从上至下变化,色彩饱和度（S）沿水平方向变化,越接近中心轴的色彩的饱和度越低,如图 5-2 所示。

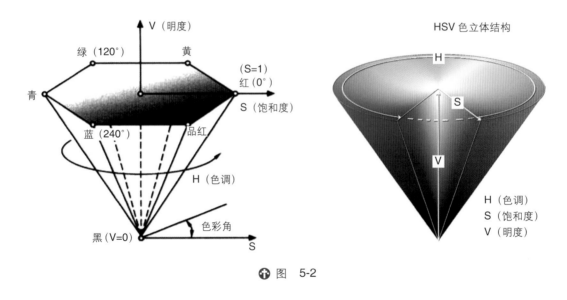

✿ 图　5-2

三、设计色彩软件界面选色技巧

随着数字信息技术及软件技术的发展,利用计算机绘图软件进行设计已经成为设计行业的基础,调色与配色从效率上变得便捷高效,但设计师应该明确计算机绘图软件只是工具,配置什么颜色完全依靠设计师的选择,仍需要以相关的色彩理论作为指导。

以 Adobe Photoshop 软件的拾色器为例,其选色界面充分运用色彩三要素（色相、明度、纯度）的色构原理,色相是由光的波长控制,明度和纯度是由光的幅度控制,如图 5-3 所示。

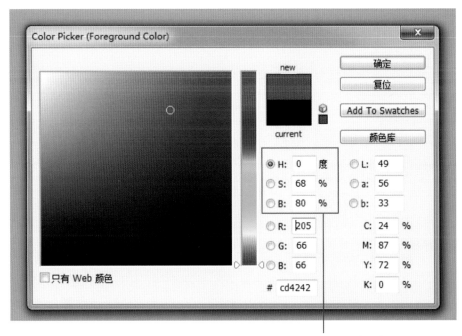

Photoshop 拾色器默认的色彩选色模式为 HSB 模式,其中,H(hue)表示色相,
S(saturation)表示饱和度,B(brightness)表示明度

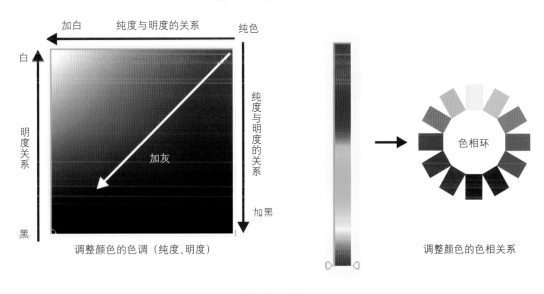

调整颜色的色调(纯度、明度)　　　　　　　　调整颜色的色相关系

✤ 图 5-3

　　从图中可以看出,Photoshop 的拾色器色彩的变化原理同 PCCS 的色立体原理一样,都是纵轴明度关系从黑到白、纯度关系不断加黑。在选择不同的色相时,在计算机软件里通过直接单击或拖动鼠标即可选色,操作更加直观、方便,数字色彩的使用更加快捷,提高了色彩搭配不断尝试的学习效率。很明显,手工调色做作业要慢很多,但是手工调色的优点是对色调对比搭配、色彩面积的大小、色彩冷暖及位置等细节的体验要深刻得多。

四、选准颜色的步骤及方法

　　如果看到一张蓝天白云照片,想精准临摹一块漂亮的蓝色,可以快速高效地用吸色的方法。但在学习时,还是尽量靠自己的感觉和方法去调准颜色,这样有利于加强自己对颜色的敏锐度以及自创色彩的能力,也可以通过自己的创新色彩提高从事其他更多艺术形式表达的可能性。这里介绍常用的控制变量法,共分三个步骤,第一步

是控制色相,第二步是控制纯度,第三步是控制明度。最后是循环调节。概括起来就是三步一循环。以选一块蓝色为例,可按以下步骤,如表5-1所示。

表 5-1

选 色 步 骤	选 色 方 法
当前 原画	控制色相。色相控制较简单,在调色的时候,暂不考虑明度和纯度。色相总共是红、橙、黄、绿、青、蓝、紫七种颜色。以蓝天为例,先把图5-3的拾色器直接给到蓝色,纯度、明度都不管,先选出左图的蓝色
当前 原画	控制纯度。现在我们发现第一步的颜色纯度太高,整体的颜色太艳丽,那么现在就要在调色板中向左挪动,降低蓝色的纯度。同样不要调整其他颜色,只调纯度,现在的颜色是接近原色。接下来调整明度。远看或眯眼看,目前的颜色比原画里的颜色亮一点,更加鲜艳一点。接下来降低颜色的亮度
当前 原画	控制明度。此时我们发现,现在的颜色还不够准确,有点偏紫,可是比上一步的灰度增加了一些,颜色既厚重又明亮,此时的蓝色变得更加漂亮,但跟原画中的蓝色还是不一样,需要继续调整,进入到下一步,循环使用上述的调节方法
当前 原画	循环调节。循环调节就是在已经做好的色彩基础上,再从色相、纯度、明度调节一遍。如同上一步的颜色色相有些偏紫,现在把色相往青色上滑动拾色器,到这一步颜色已经非常接近。再观察一下,目前颜色的明度还是要比原画高一点
最终　　原画 R:110　　R:110 G:143　　G:141 B:204　　B:206	现在来看,颜色已经十分接近,如果有耐心,基本上可以做到同原画一模一样。按照循环调节法,我们会来回修改,最后一起看看调的RGB效果和原画的差别。数值告诉我们,循环调节法十分实用,可以把颜色调得非常准确

续表

选色步骤	选色方法
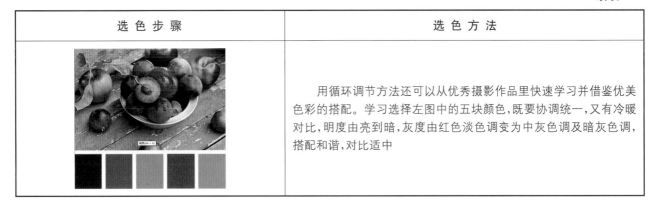	用循环调节方法还可以从优秀摄影作品里快速学习并借鉴优美色彩的搭配。学习选择左图中的五块颜色,既要协调统一,又有冷暖对比,明度由亮到暗,灰度由红色淡色调变为中灰色调及暗灰色调,搭配和谐,对比适中

第二节　数字色彩配色

　　一般初学者在计算机软件中作图,色彩配置组合时会不经意地不断添加多种颜色,使设计效果看起来因颜色太多而显得炫目花哨,很容易缺乏协调统一感;如果对色彩的感觉不好,可能会导致色彩搭配生硬或低俗。其实设计用色并不是越多越好,无计划地增加色彩数量,容易让色彩关系复杂化,造成杂乱无序的色彩印象。通常进行设计时,应该根据设计主旨选择色彩色调,分析设计主题的内涵,选择合理的色彩搭配。

　　下面介绍设计作品时常用的主题色调配色。因为赋予特定色调的配色可以影响人们的情绪,增强视觉感染力,通过色彩综合意象和印象,能够让人联想到相应的空间场所或体验经历,从而准确地表达设计主题,如表5-2所示。

表　5-2

数字色彩配色	色调配色类别	色彩综合意象联想	配色特点
• 单色的色彩印象是安静的,颜色模式为CMYK C80 M45 / C70 M50 / C70 M50 / C90 M45 / C100 M80 / C100 M100 / C100 M40 / C100 M60 Y40 K5 / Y30 K30 / Y30 K30 / Y30 / Y40 / Y50 K10 / Y10 K30 / K30 • 2色的配色 C40M20 / C90M60 / C30 / C100M40 / C100M60 K25 / C70M30 / C100M100 Y10K10 / Y30 / M10 / Y10K30 / / Y30K30 / Y50K10 • 3色的配色 K25 / C100M60 / C30 / C90M60 / K40 / C40M20 / K25 / C70M30 / K90 K30 / M10 / Y30 / Y10K10 / / Y30K30	安静的色调配色	让人联想到寂静森林的墨绿色、杳无人迹湖面的深蓝色、祥和静谧的古寺佛塔的咖啡色	多运用色彩的低纯度及弱对比关系
• 单色的色彩印象是冷峻的,颜色模式为CMYK C90 M60 / C100 M60 / C100 M60 / C100 M60 / C100 M100 / C100 M40 / C100 M60 / C70 M50 Y70 K20 / Y30 K30 / Y30 K20 / Y40 / Y50 K10 / Y10 K30 / K30 / Y30 K30 • 2色的配色 C100M40 / C70M40 / C100M60 / C30M30 / C50M50 / C100M60 / C100M60 K100 Y10K30 / Y70K30 / Y50K30 / Y30K30 / Y70K20 K30 / Y30K20 • 3色的配色 C100M40 / C70M40 / C100M60 / C100M60 / C30M30 / C100M60 / C100M60 K100 / C50M50 Y10K30 / Y70K30 / Y50K30 / Y50K30 / Y30K30 Y40 / Y30K20 / Y70K20	冷峻的色调配色	让人联想到影视作品里冷峻的硬汉形象以及充满英雄主义色彩的形象,还包括成熟、踏实、坚韧的男性	多运用冷色系、低明度的色彩来凸显"冷峻感"

设计色彩

数字色彩配色	色调配色类别	色彩综合意象联想	配色特点
• 单色的色彩印象是成熟的,颜色模式为CMYK C10 M100 Y50 K30　C20 M30 Y100 K20　C90 M80 Y30　C40 M70 Y50　C80 M60 Y20　C60 M90 Y30 K30 • 2色的配色 C20M30 Y100K20　C80M60 Y20　C90M80 Y30　C40M30 Y40K30　C80M60 Y20　C30M50 Y30K30　C10M100 Y50K30　C70M50 Y30K30 • 3色的配色 C90M80 Y30　C40M30 Y40K30　C70M50 Y20　C70M70 Y50　C40M70 Y50　C20M30 Y100K20　C30M50 Y30K30　C60M90 Y30K30　C70M30 Y30K30	成熟的色调配色	让人联想到沉稳睿智的成年人,他们具有不易受外界影响的自信心,显得成熟、稳重且有责任感	多运用低纯度、低明度的色彩组合,局部偶尔用鲜艳色彩作为强调色对比,以表现成年人的果敢、刚毅
• 单色的色彩印象是活跃的,颜色模式为CMYK M100 Y70　M80 Y100　M50 Y100　M10 Y100　C60 Y100　C30 M100 Y20　C10 M70 K10 • 2色的配色 M10 Y100　C10 M70 K10　M50 Y100　C50 Y40　M5 Y50　M60 Y30　M100　C60 Y100 • 3色的配色 M10 Y100　C10 M70 K10　C50 Y40　M50 Y100　M10 Y100　C60 Y100　C80 Y70　C30 M100 Y20　M5 Y50	活跃的色调配色	让人联想到原野中绽放的艳丽花朵、夏日激情四射的耀眼海滩	多运用高纯度、高明度色彩,并与周围颜色呈现强对比关系
• 单色的色彩印象是青春的,颜色模式为CMYK M100 Y70　M80 Y100　M50Y100　M10 Y100　C100 Y90　M40 Y90 • 2色的配色 M80 Y100　C100 Y90　M50 Y100　C100 M70　M10 Y100　C100M60 Y30　M100 Y70　M10 Y100 • 3色的配色 M50 Y100　C100 M70　M10 Y100　M100 Y70　K0　C100 Y90　M80 Y100　M10 Y100　C100M60 Y30 C28 M100 Y45　M25 Y100　C5 M100 Y50　M100 Y70　M20 Y10　C38 Y95　C14 M9 Y96　M50 Y100　C73 M84 M22 Y96　C76M9 Y39　C5 M90 Y35　C100 M70　M80 Y100　M25 Y50　K0　M100 Y70	青春的色调配色	让人联想到青少年。青少年既精力充沛、活力四射,同时又个性张扬、多姿多彩、爱好广泛	多用明度中等、纯度较高的色彩,配色对比关系分明。配色时可以根据青少年的不同兴趣进行不同的配色,以产生丰富的色彩效果
• 单色的色彩印象是甜美的,颜色模式为CMYK M30 Y10　M30 Y20　M20 Y30　M60 Y40　M30 Y50　M80 Y50　M40 Y90　M5 Y90 • 2色的配色 M30 Y10　M5 Y80　M30 Y20　M60 Y40　M20 Y30　M80 Y50　Y30　M30 Y10 • 3色的配色 M20 Y30　M30 Y10　M40 Y90　M30 Y20　Y30　M40 Y90　M80 Y50　M20 Y30　Y30	甜美的色调配色	让人联想到女性给人的色彩印象。传统观念中认为东方女性性格温柔、体贴,进而与温暖感形成关联	女性风格的设计多运用暖色系、纯度稍低而明度较高的色彩来表现甜美感

续表

数字色彩配色	色调配色类别	色彩综合意象联想	配色特点
• 单色的色彩印象是童稚的,颜色模式为CMYK M30 Y10　M20 Y30　Y30　C10 Y30　C20 M20　C10 M30 • 2色的配色 M20 Y30　M30 M50 Y10　C10 C20 Y20 M30　M60 C60 Y30 Y10 • 3色的配色 M20 M60 Y30 Y10　M30 K0 Y30 M30　C10 C10 C20 Y30 M20 C2 M2 Y22　C16 M3 Y6　C2 17 Y9　C2 M2 Y22　K0　C10 Y30　C13 M1 Y7　K15　C10 Y30 C23 M13 Y3　C16 M3 Y6　C2 17 Y9　M20 Y40　Y30 C27 Y13　M30 M50 M20 Y10 Y10 Y30	童稚的色调配色	让人联想到婴幼儿。事实上,婴幼儿阶段眼睛的发育并不能达到分辨色彩的程度,同时襁褓中婴幼儿的娇嫩、柔弱、可爱会引发长辈的呵护情感,因此可用柔和、明快的色彩体现成人保护婴幼儿的心理	以婴儿、儿童为对象的配色,多运用明亮的弱对比的浅色系、暖色系组合
• 单色的色彩印象是春天的,颜色模式为CMYK C4 M2 Y69　C30 M2 Y96　C53 M5 Y74　C28 M45 Y2　C42 M2 Y76　C4 M29 C42 M2 Y22 • 2色的配色 C4 M2 Y69　C24 M2 Y92　C4 M2 Y69　C42 M2 Y22　C3 M21 Y27　C4 M29 Y76　C42 M2 C5 M38 Y22 Y9 • 3色的配色 C5 M3 Y92　C24 M2 C53 M5 Y74　C4 M2 Y69　C42 M2 Y22　C4 M29 Y76　C24 M2 C5 M3 Y92 Y92　C4 M29 Y76	春天的色调配色	让人联想到春天这个万物复苏的季节。春天新芽初发,鲜花绽放,在柔和阳光的照耀下,一切显得明亮且富有生机	多色彩、高明度、偏高纯度的配色组合体现了蓬勃的生机感
• 单色的色彩印象是夏天的,颜色模式为CMYK C1 M64 Y95　C4 M99 Y95　C53 M5 Y74　C62 M4 Y29　C42 M2 Y22　C96 M69 Y3 • 2色的配色 C4 M2 Y69　C53 M5 Y74　C1 M64 Y95　C96 M69 Y3　C53 M5 Y74　C42 M2 Y22　C62 M4 C4 M99 Y29 Y95 • 3色的配色 C53 M5 Y74　C1 M64 C4 M2 Y95 Y69　C53 M5 Y74　C62 M4 C4 M2 Y29 Y69　C1 M64 Y95　C5 M3 Y92　C42 M2 Y22	夏天的色调配色	让人联想到夏天这个热情四溢的季节。夏天阳光充足,气候炎热,万物展现出旺盛的生命力	运用多色彩、高纯度、强对比的配色组合体现烈日炎炎的跳跃感
• 单色的色彩印象是秋天的,颜色模式为CMYK C57 M87 Y96 K16　C43 M99 Y98　C87 M53 Y95 K27　C28 M71 Y93　C51 M54 Y98 K7　C11 M39 Y85 • 2色的配色 C28 M71 Y93　C87 M53 Y95 K27　C43 M99 C28 M71 Y98 Y93　C28 M71 C51 M54 Y93 Y98 K7　C57 M87 C31 M33 Y96 K16 Y86 • 3色的配色 C4 M29 Y76　C28 M71 C47 M75 Y93 Y85　C51 M54 C43 M99 C87 M53 Y98 K7 Y98 Y95 K27　C57 M87 C28 M71 C51 M54 Y96 K16 Y93 Y98 K7	秋天的色调配色	让人联想到秋季这个收获、成熟的季节。秋季有枫叶的红色、落叶的棕黄、稻穗的金黄,似乎所有颜色都有黄色或红色倾向	多运用低纯度、中低明度、色相近似的配色组合表现秋天的成熟印象,小面积地运用纯度较高的强调色也能取得较好的效果

续表

数字色彩配色	色调配色类别	色彩综合意象联想	配色特点
• 单色的色彩印象是冬天的,颜色模式为 CMYK C0 M0 / Y0 K0　C42 M22 / Y24　C35 M28 / Y37　C67 M50 / Y53 K6　C41 M48 / Y58 K1　C73 M63 / Y72 K24 • 2色的配色 C42 M22 / Y24　C67 M50 / Y53 K6　C0 M0 / Y0 K0　C42 M22 / Y24　C41 M48 / Y58 K1　C73 M63 / Y72 K24　C0 M0 / Y0 K0　C67 M50 / Y53 K6 • 3色的配色 C18 M5 / Y12　C0 M0 / Y0 K0　C9 M7 / Y9　C35 M28 / Y37　C67 M50 / Y53　C73 M63 / Y72 K24　C22 M17 / Y25　C9 M7 / Y8　C42 M22 / Y24	冬天的色调配色	让人联想到万物凋零的冬天。冬天有如雪的白色,寒风中光秃树干的黑褐色,寒冰中的灰蓝色,似乎大自然中的色彩消失了	多运用极低的纯度,以灰调并略带一定色彩倾向的色彩为主。也可从冬天相关活动出发考虑配色,如按照春节、圣诞节等给人的印象配色,效果也独具风格

第三节　中国传统数字色彩

http://zhongguose.com/ 是中国传统色的查色网站,此网站上每个颜色都有中国传统色彩的专有名称及色号,并以色卡形式展现对应颜色的 CMYK 和 RGB 的数值,如蟹壳灰、栗色明矾蓝、葱绿等。色彩信息均出自中科院科技情报编委会名词室,具有较强的科学性和权威性,每一种传统色都历经千年文化沉淀,仿佛在诉说一段故事。

中国传统色彩是中华民族文化形态中历史最悠久、地域特征最鲜明、历史文化内涵最丰富的文化形态之一。在几千年的历史发展中,中国传统色彩形成鲜明、独特的色彩观念和审美意识,其内容、形式、风格与审美标准均包含着强烈的精神符号,并成为中华民族基因中重要的文化因子。

一、"五色观"数字色彩

"五色观"是中国传统对色彩的基本观点,形成于两千年前的西周。古人认为五色（青、赤、黄、白、黑）是色彩最基本的元素。《周礼·考工记》是我国最早关于"五色观"色彩理论的记载;《尚书》中提到"采者,青、黄、赤、白、黑也,言施于增帛也";《老子》中有"五色不乱,孰为文采"的内容。

五色观体现了古人对单色的喜爱,并与中国传统的宇宙观"阴阳五行说"结合在一起,把五色体系看作是构成世界秩序的成分,形成了特有的宇宙色观。例如,五色与方位相对应,出现了"五方正色";与五行、五时、五音、五气等相对应,形成了一个可以相互转换、相互比附的文化系统。伴随着社会的发展,五色观甚至与宗教观、社会结构相融合,与其他上层建筑间建立了复杂的关联。例如,礼制规范中严格的皇家用色制度、民间用色等级制度及儒家、道家、法家的色彩美学观念等,如图 5-4 所示。

✦ 图　5-4

二、传统色彩的象征性

从整体观念与特征来看,中国传统色彩不但具有独特的审美价值,更融合了民族的哲学观念、感情意识、文化气质等。其中意境是中国独创的审美范畴,"以孔孟为代表的儒家色彩观和以老庄为代表的道家色彩观"始终贯穿于传统色彩审美的意识之中,例如,国画写生可以用朱墨、黑墨画竹,用水墨浓淡表现山水之气,其旨在表现物的生命活力及景的意境,而不是物质本身的色相形体。

中国传统色彩的取用,从色彩命名、取色调和、组色应用等都追求情景交融、虚实相生,追求审美表达的想象空间,诱发人们产生细腻丰富的文化共鸣。深刻认识中国传统色彩的文化表征及寓意象征,有利于我们在当代设计应用中更好地从传统色彩中汲取精华,展现独特的文化之美,激发文化共鸣,如图5-5所示。

● 图 5-5

三、中国传统数字色彩的应用

1. 大学生设计作品《民族建筑语言的重组》

作品《民族建筑语言的重组》尝试从中国传统建筑七大派系——京、徽、晋、川、贵、粤、闽中提取色彩意象及配色关系,将地域文化元素与现代构成形式进行解构与重组,通过新的视觉形象言语展现中国传统文化之美。

图5-6作品在京派建筑主题中提取故宫古建中檩枋、天花、斗拱等部位的建筑彩绘,将其图案进行扁平化处理,并保留清式古建彩绘中青—绿—红—黄的配色关系,展现皇家宫殿建筑的绚丽华贵意象。在徽派建筑主题中提取徽州牌坊、马头墙、石雕漏窗等建筑元素,以青瓦白墙的黑、白、灰为主色调,整体塑造徽州清雅简淡的文化意象。按照相关设计思路,晋派建筑提取窑洞窗式、照壁、青砖墙等建筑元素,采集砖灰色及中原文化的民俗色彩;贵派建筑提取黎平风雨桥、吊脚楼、苗饰等地域元素,采集苗锦色彩作为主色调;粤派建筑提取醒狮、骑耳墙、骑楼等地域元素,采集骑楼建筑界面的淡牙黄作为主色调……最终让传统文化元素绽放新的时代活力。

图5-7是大学生参加2022年中国计算机设计大赛系列作品。作品主要选用中国传统绘画色彩,色彩柔和,调性统一。提取中国传统绘画中的山、荷花等元素,组合在现代版式设计构图中,中国传统专业色彩给此作品注入了文人雅士般的婉约、柔魅、含蓄之美。

《民族建筑语言的重组》作品尝试从中国传统建筑七大派系（京、徽、晋、川、贵、粤、闽）中提取色彩意向及配色关系，将地域文化元素与现代构成形式进行解构与重组，通过新的视觉形象语言展现中国传统文化之美

✝ 图 5-6

✿ 图　5-7

　　图 5-8 由三幅作品组成,是大学生参加 2022 年中国计算机设计大赛系列作品,其中左图是雷峰塔的插画设计,右上图是中国传统图案,右下图是传统文化文创产品设计系列作品中的一个手提袋包装设计。三幅作品的共同特点是:随着时代变迁,中国传统文化为设计语汇的挖掘提供了无穷的宝藏,而从传统文化元素中汲取色彩关系也成为当代色彩设计常用的方法之一。

✿ 图　5-8

图 5-9 是大学生参加 2021 年中国计算机设计大赛系列作品。作者选取了皇帝官帽、宫廷油纸伞、折扇等传统饰品元素,从中采集传统官服、紫禁城建筑等色彩,整体塑造紫禁城皇家宫殿文化所具有的高贵华美、典雅又神秘的意象。

图 5-9

图 5-10 是大学生参加 2022 年中国计算机设计大赛系列作品。这幅插画设计的名称是《赛龙舟》,主要绘制了端午节民众一起赛龙舟的热闹场景。龙舟、人群、建筑、鱼、山水、荷花等众多元素,采用大场景、繁满的设计手法,非常考验设计者的绘画基本功。此系列作品表现了普通民众过节畅快淋漓的喜庆和热闹,与图 5-9 的紫禁城皇家宫殿的意象色彩形成鲜明对比。

图 5-10

图 5-11 是大学生参加 2022 年中国计算机设计大赛系列作品。这是对古人滑冰这项传统体育运动所做的插画设计，表现了皇宫贵族们在庭院里悠闲滑冰的场景。传统青绿山水常用的色彩，与宫殿、荷花、仙鹤、山水等常见的传统元素重新组合，并应用了中国画散点透视。

⊕ 图 5-11

图 5-12 是大学生参加 2022 年 NCDA 未来设计师数字设计大赛系列作品。通过对中国传统文化中的饕餮纹、凤凰图形进行再设计，色彩对比鲜亮适中、恰到好处，凸显了民族图案的生命活力和民族自信心。

⊕ 图 5-12

图 5-13 是大学生参加 2022 年 NCDA 未来设计师数字设计大赛插画设计作品，名称为《年年有余》《闹元宵》。运用鲜活强烈的强色调对比，夸张变形的儿童造型，对传统民俗吉祥符号福娃娃和鲤鱼、醒狮和红灯笼等传统民间元素进行了现代的插画再设计。画面动感十足、生机勃勃、活力四射，具有极强的视觉感染力。

<p style="text-align:center">⊕ 图　5-13</p>

　　图 5-14 是大学生参加 2021 年中国计算机设计大赛海报设计系列作品,作品名称为《敦煌印象》。敦煌是丝绸之路上的一颗明珠,敦煌文化艺术又称莫高窟文化艺术,被称为东方世界的艺术博物馆,1987 年被列入《世界遗产名录》。敦煌古城建筑被誉为中国西部建筑艺术博物馆,现已成为中国西部最大的影视拍摄基地。敦煌有鸣沙山、月牙泉等众多著名旅游景点。作品提炼西域大漠、莫高窟文化、丝绸之路上的一颗明珠等敦煌符号元素,与中国传统 12 生肖进行融合,将璀璨的敦煌文化发扬光大。

<p style="text-align:center">⊕ 图　5-14</p>

　　图5-15由四幅作品组成,左上图和右下图是大学生参加2021年中国计算机设计大赛系列作品中的两幅。左上图是带有透视角度的汉武帝插画设计,右下图描绘了汉武帝时期战士们作战的场景,插画表现手法轻松浪漫。右上图是距今四千年左右新石器时期的彩陶汲水罐出土文物,罐体上对称的罐耳、浑厚又明亮的中灰色调、网纹、三角纹等线条流畅的纹饰,呈现出规整质朴的美感,又不失轻灵自然之美。左下图出自民间狮子的装饰造型,红、黄、绿鲜明的补色对比加上一双灵动的大眼睛,狮子显得生动、鲜活、可爱。此处选取出土文物和民间艺术两类图形,引导并启发学习者要善于发掘中国传统优秀艺术的独特魅力,这是创作者取之不尽的资源宝库。

✦ 图　5-15

　　图5-16是对网络上选取的古代岩画进行了再设计。红、绿色底色的第1、3、5列是大学生进行的装饰图案设计,黑底的第2、4、6列图形为古代岩画。设计作品是对右列岩画进行提炼加工,用装饰及现代构成语言进行再设计。这种设计显得神秘而有趣味,既优雅又精致,贴合当下年轻人的审美趣味。此系列作品表明中国博大浩瀚的传统文化可为设计者提供无穷的设计灵感和素材来源。

2．中国当代设计新风格"国潮风"

　　"国潮风"是近年来国内新兴起的一种当代设计风潮。国潮从2017年的概念初立,到如今琳琅满目、层出不穷的创意,这一浪潮已涌上了消费升级和中国时尚产业转型升级的关口。中国设计师立足于文化自信,通过本土文化元素与潮流文化的实验结合,运用现代设计语言,将传统文化元素提炼为时尚文化符号而形成了这种独特的设计风格。

✛ 图 5-16

仙鹤、朱雀、祥云、博物馆、古典园林等国潮元素越来越火,这些元素正逐渐出现在各类消费品中。植物纹样是中国传统纹样中可圈可点的精华,在中国传统刺绣纹样之中,随处可见牡丹、芙蓉,以及梅、兰、竹、菊等的国韵风姿,它们或一枝独秀,或并蒂成双,或群芳争艳,其变化多端、姿态唯美的特点也是中国工艺美术常见的装饰素材,这些皆可作为包装饰品和国潮风文创的花纹元素。

如图 5-17 所示,将小神兽作为文创产品的 IP 形象,通过闽南文化元素、二十四节气将其联系起来。配色上以红、绿、黄为主色,加强国潮感,形式上采用线条手法,加强画面整体的简洁活泼,生动形象地展现出浓厚的闽南文化。

图 5-18 所示的《时语》作品是闻佳老师指导大学生应用国潮风格创作的系列作品。作品融合了春雨、油纸伞、琵琶、徽州建筑、黄山松、茶具等充满东方神韵的古典元素,同时将平面构成中的点、线、面的形式法则解构应用,并综合应用了色彩的面积秩序节奏、形状节奏和韵律美感,从而在视觉上产生了一种平稳、轻松、温馨、时尚的效果。该作品既坚守了古典的含蓄和内敛,又融合了现代的开放和创新。

✛ 图 5-17

✿ 图 5-17（续）

✿ 图 5-18

➕ 图 5-18（续）

　　作为一种正在发展的设计风格，清华大学文化创意发展研究院在其发布的关于国潮的研究报告中指出：
"国潮"是"国"与"潮"的相加。"国"为中国，意指中国文化的复兴，将中华各民族的优秀传统文化都纳入视
野；"潮"可理解为潮流，融合当下潮流语言，是基于"态度设计"而形成的时尚感，如图 5-19 所示。

➕ 图 5-19

中国古代的人物画作不胜枚举,如敦煌石窟的"飞天"系列是神话人物画作,已成为流传世代的精品。将这些神话人物运用于包装饰品盒的文创设计之中,或者将这些人物形象通过幽默风趣的手法与现代人的生活相结合,让传统文化注入更多时尚的面孔。如图 5-20 所示,汤臣倍健中秋敦煌祈福联名系列综合纸雕、浮雕、透金、磨砂 UV 等复合工艺呈现,其中的"飞天舞蝶"手提盒如一轮圆月,盒内"飞天舞蝶"装置在开盒瞬间飞舞而出;灯笼礼盒灯光透过镂空处熠熠生辉,伸缩结构加强了陈列效果;反弹琵琶礼盒展现身临其境般的壁画与岩石肌理质感。

✚ 图　5-20

国潮风格多采用满版构图,聚合诸多中国元素,显得热闹喜庆,或者突出主要元素,将细节充分展示。在色彩方面更为大胆奔放,虽然取意中国传统文化的色彩象征,如明黄、中国红、橘红、湖蓝等色彩,却依靠高纯度、高明度、撞色对比等配色关系呈现出活力奔放的画面氛围。

如图 5-21 所示,基于国货品牌定位,高端零食生产商"良品铺子"与潘虎包装设计实验室、敦煌博物馆展开系列合作。著名设计师潘虎在包装设计中从敦煌文化中采集形式元素,如敦煌莫高窟的伎乐图、九色鹿、凤凰、飞天、翼马、藻井等,提取蓝靛、石青、土红、洋红等色相纯度极高的装饰色彩,通过现代插画语言进行重构,让传统敦煌文化与当代品牌文化产生碰撞,传达出高端精致、年轻时尚的潮流气息。

国潮风格的蔚然成风拉近了年轻人与中华传统文化之间的距离,将历史沉淀转化为当代性的具体形象与产品。伴随国家综合实力日益强大及国际地位的迅速提升,越来越多的国际目光倾注到东方雄狮——中国的身上。在"国"与"潮"的火爆结合里,折射出中国人民坚定的文化自信与强烈的情感认同。

图 5-21

图 5-22 中作品（a）为国潮风格在室内设计——现代餐厅设计中的应用，作品（b）为国潮风格景观设计《花园中的主编艺术》，两部分作品均为 2020 年安徽省计算机设计大赛获奖作品。

(a)

(b)

✤ 图 5-22

3．国潮风格经典案例

《中国日报》海外版 *China Daily* 的插画封面设计注重"讲好中国故事"，让中国文化走出去。该报创始于1981 年。作为中国了解世界、世界了解中国的重要窗口，*China Daily* 是国内外读者首选的中国英文报纸，是唯一有效进入国际主流社会、国外媒体转载率最高的中国报纸。近年来，*China Daily* 改变传统新闻报纸黑白版面的固有印象，启用头版整版插画的生动形式，为纸媒注入新的活力。*China Daily* 的系列插画除了传递美和总结版面内容之外，在政治、经济、生活、社会等多个领域展示了中国的大国形象，如图 5-23 所示。

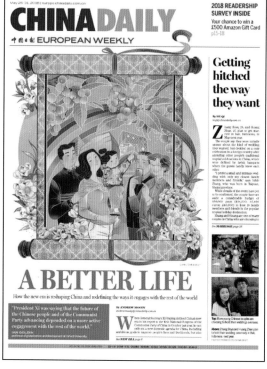

图 5-23

CHINA DAILY
中国日报 EUROPEAN WEEKLY

Adding crunch to the winter table p19
Bookshop's history is a page turner p30

DIGITAL EMINENCE
Companies from around the world invited to join in China's internet success story

Adding a personal touch to tradition

"Building a community of common future in cyberspace has increasingly become the widespread common understanding of international society."
PRESIDENT XI JINPING

CHINA DAILY
中国日报 EUROPEAN WEEKLY

INSIDE
Love a duck p18
Steinway tunes in to Asia-Pacific market p31

More Chinese tourists are making a beeline for continent in search of customized, meaningful leisure experiences

EUROPE'S ALLURE

Investors say more SEZs will help Africa

CHINA DAILY
中国日报 EUROPEAN WEEKLY

INSIDE
Racing against time with bamboo p18
Face reading gets AI touch p25

ASIA
'FRESH AIR'
President Xi says everyone will benefit from a more attractive investment environment

World of post-'90s adults

"Human history shows that openness leads to progress, while seclusion leaves one behind."
PRESIDENT XI JINPING

CHINA DAILY
中国日报 EUROPEAN WEEKLY

INSIDE
Where cabbage is king p18
Industrial profits rise 16.1% in 2 months p27

CHANGE IN THE AIR

Herding makes strides on steppes

"The dramatic improvement in air quality mainly resulted from effective and extra-strict controls on emissions and advantageous weather to disperse pollutants."

'Dramatic improvement' as use of more natural gas, and less coal, brings more blue skies during winter

⊕ 图　5-23（续）

系列插画运用了大量的中国元素,如中国红、凤凰、高铁、航天、戏剧、芯片、国宝、饮食等,都时刻彰显着大国风范;用大面积的中国红铺色,用细致的线条勾勒金凤腾飞的姿态,让人心潮澎湃的中国红与耀眼金的华美搭配直击人们内心最自豪的心弦。

从设计色彩角度,设计师充分利用"色调对比"的处理方法,通过"同一色调""近似色调"统一色彩调性,形成了精美细腻的色彩层次。尽管画面设计元素及色相数量众多,但并无繁杂无序的感觉,并且大大增强了画面的可阅读性。*China Daily* 作为世界了解中国的窗口之一,创作团队通过精美的系列插画形式,对外传达中国发展成就和国际交流情况,将国潮风格与扁平化设计相融合,展现了中国的文化自信。2019 年,*China Daily* 欧洲版斩获堪称报业界奥斯卡奖的国际新闻设计协会大奖(SND)最佳国际报纸奖,赢得了世界的赞美!

本 章 小 结

本章数字色彩主要是通过运用 Photoshop 软件,从调准一块颜色开始,到调准漂亮的色调;再从漂亮的色调着手,到创作应用图形、色彩、色调的综合优秀案例;最后与本教材前面的内容融会贯通,尝试性地进行主题创作。为了能够表达更多主题,认识中国传统色彩的文化内涵,更好地展现传统色彩的独特美,本章还介绍了中国传统数字色彩以及当下流行的国潮风格,从而传播时代新风貌,增强学生的文化自信心。

作 业 题

1. 用计算机软件作图,以国内外城市印象、网络世界、留守儿童、空巢老人等作为主题,进行色彩象征、色调综合意象表达的练习。

2. 以智慧中国、丝绸之路、一带一路、拼搏精神、大国工匠等作为主题,进行国潮风格的创作练习。

作业指导

作业尺寸为 21cm×29.7cm。如果课时少,可根据实际情况选择两个题目并从中分别选择 1 ~ 2 组进行练习。进行计算机数字色彩绘制时,应注意色彩、色调、图形面积大小的配置关系,以准确表达主题。可以通过色彩象征与主题之间建立联想对应关系,色彩搭配要丰富、和谐,并且符合主题的情感表达要求。后附 100 ~ 200 字的设计说明及分析。

此作业的目的是用配色设计思路、配色定色的创作方法边练习边创作,并进行情感联想、色彩印象、抽象综合体验和思维学习。本章的作业难度非常大,除了留守儿童和空巢老人两种主题可以使用具象图形联想指代,其他更多的是抽象概念联想和情感表达。通过本作业的练习,逐步培养及训练自己具备概念提炼、抽象思维、以色赋情的设计色彩的应用和表达能力。

第六章
配色鉴赏

课前阅读	自学能力培养
翻转课堂	1. 查找你喜欢的中外优秀设计师并了解其设计风格。 2. 如何理解色彩配色的综合意象表达？ 3. 如何运用适当的构图并配合协调选色,运用色相统调调和、明度统调调和、纯度统调调和、面积比例调和、秩序调和等各种视觉语法规则,进行形式多样且含义丰富的色彩叙事言语创作？

本章学习要点

(1) 了解康定斯基色彩风格、新孟菲斯风格、酸性设计风格

(2) 理解优秀作品中的色彩要素配置过程中的关系处理,理解设计色彩配色节奏,理解如何运用色彩象征进行形式表意

(3) 尝试进行色彩体系综合应用实践创作

第 一 节　设 计 风 格

一、康定斯基色彩的内在精神

瓦西里·康定斯基（1866—1944 年）是俄国著名画家和美术理论家,现代抽象艺术理论与实践的奠基人。他强调形式的精神性与情感性,强调"色彩精神论",认为色彩除了物理属性外还有情感特征,提出"色彩的和谐必须依赖于人内心相应的心灵感觉"。康定斯基抛弃对真实世界的参照,把色彩当成音符,用点、线、面作为联系色彩的符号,用精确的几何图形寻求纯粹精神的自由表达,他在实践和理论两方面开启了西方抽象主义艺术的先河,对设计美学及现代设计教育产生巨大影响。如图 6-1 所示为"摹写"的移情审美,如图 6-2 所示为"精神"的抽象审美。

在康定斯基的作品中,他通过明与暗、冷与暖、前进与后退、强与弱、轻与重等对比营造出色彩的视觉和谐,表现精神的隐喻和心灵的表达。例如,他

❶ 图　6-1

借助色彩关系表达死亡与新生、黑暗与光明、渲闹与宁静、虚幻
与现实、爆炸与平静等，让在对比中强化精神的表现力度，展现
深长的意蕴。康定斯基倡导"内在创作动机的反传统性"，引
导艺术由移情审美走向抽象审美。在其影响下，艺术的美学范
畴、审美价值评判体系、理念及作品形式等都发生重大变革。如
图 6-3 所示为《红色的压力》（1926 年），如图 6-4 所示为《粉
红的腔调》（1926 年）。

✚ 图 6-2

康定斯基在包豪斯学院任教近十年，在其所进行的设计教
育探索中，将自己的抽象艺术理论和实践的影响扩展到了绘画
之外的设计、建筑、雕塑等诸多领域。在现代设计中常常可以
见到关于康定斯基设计思想应用的设计典范，随处可见其抽象的点、线、面及色彩等视觉形式语言及构成。他
发表的《论艺术的精神》《关于形式问题》《点·线·面》《论具体艺术》等一系列抽象艺术理论著作成为现代
设计的"思想金矿"，如图 6-5 所示。

✚ 图 6-3

✚ 图 6-4

✚ 图 6-5

二、新孟菲斯风格

孟菲斯（Memphis）是20世纪80年代由爱多尔·索塔萨斯（Ettore Sottsass）带领的一群青年设计师组成的意大利后现代主义设计集团，后成为影响西方社会艺术设计潮流的一股支流，是国际公认的后现代主义设计潮流的代表之一，如图6-6所示。

⬆ 图　6-6

近年来，伴随设计风格的多元化发展，孟菲斯风格又重新受到人们的关注，逐渐复兴，并将"新孟菲斯风格"广泛运用在平面设计、室内设计、服饰设计、建筑设计、汽车设计以及娱乐和UI设计等众多领域，如图6-7所示。

⬆ 图　6-7

孟菲斯风格尽力去表现各种富于个性化的文化内涵，反对一切限制设计思维的固有观念，反对冷峻且单调的现代主义，特别注重运用几何元素和提倡图案装饰，运用类似波普风格的大胆配色，强调设计的装饰性。孟菲斯风格在图形上大量使用点、线、面等几何元素，色彩上多运用对比强烈的、明快的配色机制；版式元素随机排列，搭配大胆跳跃的色彩使得作品妙趣横生，出人意料，如图6-8和图6-9所示。

⊕ 图 6-8

⊕ 图 6-9

　　随着扁平化设计的普遍化发展,图形图案的应用也愈加偏向几何化与抽象化,从越来越多的视觉设计中可以看到孟菲斯风格的影子,这种风格大胆又叛逆,具备瞬间抓住用户视觉及调动用户情绪的特点,结合大胆配色和现代化排版,翻腾着新一轮的设计浪潮,如图6-10和图6-11所示。

✿ 图 6-10

✿ 图 6-11

三、约翰·伊顿个人设计风格

乌克兰设计师 Daria Zinovatnaya 在约翰·伊顿（Johannes Itten）设计风格影响下完成了一系列设计作品。由家具和照明设备组成我们前所未见的新家居元素，鲜亮色彩与几何新形状组合，远近有序，不需要烦琐的图案装饰即可构成一幅幅妙趣横生、活泼生动的空间设计作品，如图 6-12 所示。该作品荣获 2017 年红点奖。

图 6-12

四、"酸性设计"风格

"酸性设计"是由 Acid Graphics 翻译而来，3D 物体、霓虹般绚丽的色彩、实验性的液态金属、科幻未来主义的场景、欧普风格的图案等，让设计作品充满类似"朋克精神"的先锋设计浪潮。在色彩搭配上，"酸性设计"采用大胆鲜明的高饱和颜色、渐变色、金属色、有机虹彩或荧光配色等，与怪诞的图形、特殊的材料质感一起共同形成视觉上的强冲击力，进而展现主观的情绪化，强调一种视觉失调、混乱共存的迷幻状态。

"酸性设计"迷幻式的实验视觉风格，让人感觉异于常规的审美，如同新丑风（New Ugly）、千禧风（Y2K）一样。但逐渐地我们会发现酸性设计特别受到叛逆期青少年的喜爱，音乐海报、唱片封套，还有青年媒体的版式设计、潮流品牌、数码设计等，都出现了它的身影，如今更呈现出一种面向未来的概念趋势，如图 6-13 所示。

❶ 图　6-13

第二节　作业练习

1. 明度对比搭配练习及纯度对比搭配练习

建议与指导：这是第二章中利用色彩的基本属性进行色彩对比的练习，要求对比结构设计合理，层次用色准确，有节奏感，图案具有一定的创意，如图 6-14 所示。

2. 同类色、邻近色、对比色、互补色的色相对比搭配练习，每种色相关系练习 3 组，尺寸为 21cm×29.7cm

建议与指导：熟练运用色相环的色相顺序与相对位置，利用色相环的角度关系和距离关系理解色相对比；练习中的色相选择不宜过多，以 2 色为宜，如图 6-15 所示。

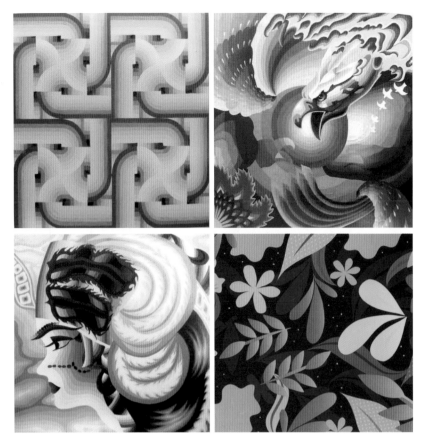

✿ 图　6-14

同类色对比搭配

中差色对比搭配

邻近色对比搭配

对比色对比搭配

类似色对比搭配

互补色对比搭配

课题：六种基本色相对比关系的搭配

指导教师：权歆昕

✿ 图　6-15

3．明度对比搭配练习，构图可自拟，尺寸为 21cm×29.7cm

建议与指导：选取单色相或无彩色进行设计创作。参考明度九色调的相关知识，画出明度对比搭配的九种类型；九个色调可以是不同的画面，也可以都是相同的；作业表明对比强弱，通过练习深刻理解明度对比的强、中、弱配色关系，如图 6-16（a）所示。

如图 6-16（b）所示，三张包装设计作品中左上图和右图使用的是高长调色彩设计，左下图使用的是中中调色彩设计。

低短调	低中调	低长调
中短调	中中调	中长调
高短调	高中调	高长调

课题：明度对比搭配
指导教师：权歆昕

(a)

(b)

➊ 图　6-16

图 6-17（a）所示使用的是中长调色彩设计，图 6-17（b）所示使用的是高长调色彩设计。

（a）　　　　　　　　　　　　　　（b）

✛ 图　6-17

4．纯度对比搭配练习，构图可自拟或参考前期平面构成作业构图，尺寸为 21cm×29.7cm

建议与指导：选取多色相进行设计创作。参考纯度九色调的相关知识，画出纯度对比搭配的 9 种类型；9 个色调可以是不同的画面，也可以都是相同的画面；作业标明对比强弱，通过练习深刻理解纯度对比的强、中、弱配色关系，如图 6-18 所示。

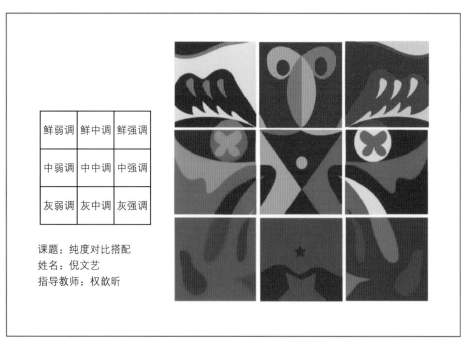

✛ 图　6-18

5．明度对比、纯度对比的色调对比搭配练习，构图可自拟，尺寸为 21cm×29.7cm

建议与指导：选取丰富色相进行设计创作，注意色调的对比与统一的辩证关系，一方面，在同一色调、近似色调练习中注重色彩统调及层次丰富性；另一方面，在对比色调练习中注重在色调图中的选色距离与选色方向之间的关系，如图 6-19 所示。

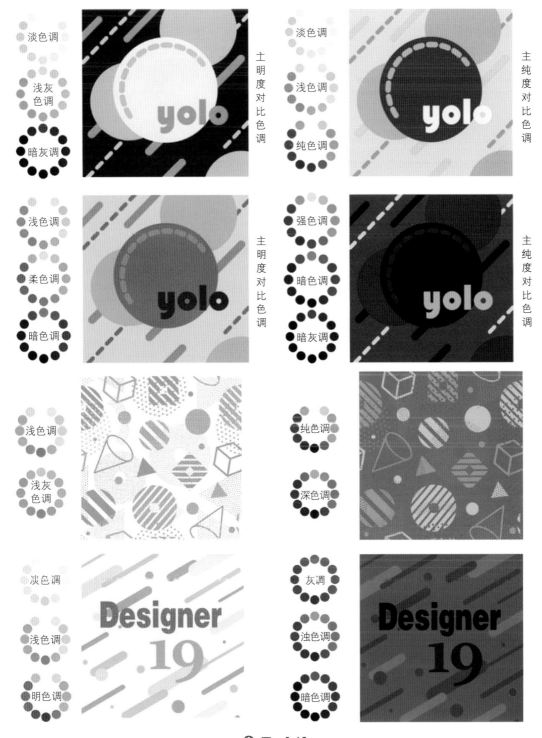

⊕ 图 6-19

6. 主题：色彩表意配色练习

要求：通过构成图形与色彩组合表现对应的主题词；根据实际情况选择 1 ～ 2 组进行练习。

①酸甜苦辣；②喜怒哀乐；③春夏秋冬；④少年、青年、中年、老年；⑤医院、学校、公园、家。尺寸为

21cm×29.7cm。

建议与指导：注意色调、色彩、配置关系的情感表达，思考色彩象征与主题立意之间的联系，可以运用语义分

析、以形寻色、以色赋形等方法展开。

如图 6-20 所示，作业选择的是"酸、甜、苦、辣"色彩意象情感表达练习。通过构图与色彩组合表现了人喝到酸、甜、苦、辣饮料之后的味觉体验。

课题：色彩心理搭配（酸、甜、苦、辣）

指导教师：权歆昕

✿ 图 6-20

如图 6-21 所示，作业选择的是"医院、学校、公园、家"色彩心理搭配练习。画面调性统一，较好地掌握了色彩象征与主题立意之间的心理联系，用以形寻色、以色赋形的设计方法进行创作。

课题：色彩心理搭配（场景）

指导教师：权歆昕

✿ 图 6-21

　　如图 6-22 所示,作业是主题为"我想要的世界,我反对的世界"的色彩情绪搭配练习。指导教师是安徽大学江淮学院的闻佳。创作者运用色彩及图形语义分析,将色调、色彩、配置关系的情感进行准确表达。我想要的世界画面色彩清晰、青山绿水、环境宜人,我反对的世界总体色调灰暗。该练习调性统一,创作者较好地掌握了色彩象征与主题立意之间的心理联系。

☝ 图　6-22

如图 6-23 所示,作业是主题为"我不要这样的世界"的海报设计。这是 2018 年安徽省大学生计算机设计大赛获奖作品,指导教师是安徽大学江淮学院的闻佳。

✚ 图 6-23

如图 6-24 所示,作业是主题为关于环境保护的"绿色的伤痛"插画设计。这是 2016 年安徽省大学生计算机设计大赛获奖作品,指导教师是安徽大学江淮学院的闻佳。创作者运用色彩及图形二维空间绘画,创作出表现田园日常生活、城市工厂排放、太空宇宙及森林等的诸多大场景,用丰富的灰色调描述了绿色世界遭到的污染破坏。

7. 主题:综合表意练习——"我的世界",具体表达内容、版式构图自拟,尺寸为 21cm×29.7cm

建议与指导:手绘或用计算机软件绘制均可,图形形式感强,色彩搭配丰富、和谐,且符合主题及情感的表达。附 100 字的设计说明及分析。

如图 6-25 所示,这是主题为"我的世界"的综合表意练习,尺寸为 21cm×29.7cm。图形形式感强,色彩冷暖对比适当,色彩丰富,符合主题要求。色彩的丰富、大气、率性与男孩的性格吻合,体现了不同色彩之间较好的内在联系。

如图 6-26 所示,这是主题为"我的世界"的综合表意练习,尺寸为 21cm×29.7cm。图形形式感强,色彩搭配丰富和谐,符合主题要求,情感表达准确。

❶ 图　6-24

作业名称：我的世界

姓名：刘志纯　指导教师：权歆昕

✪ 图　6-25

作业名称：我的世界

姓名：张圆圆　指导教师：权歆昕

✪ 图　6-26

第三节　大学生优秀配色作品

　　如图 6-27 所示，生肖文化作为我国特有的优秀传统文化，是大学生创作常用的元素。此套主题为"十二生肖"的插画作品是全国大学生计算机设计大赛获奖作品。设计者是杨明，指导教师是钟文隽。

　　设计者将十二生肖和唐代故事相结合，把唐代服饰与建筑之美与之相融展现出来。在插画系列作品里，寅虎以将军的拟人形象进行设计，性格外柔内刚，好勇好誉，为人善良，舍己成仁，有侠义之心，受人尊敬。

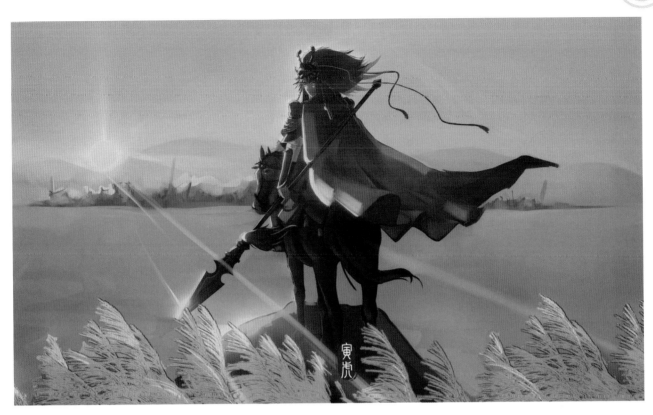

✿ 图　6-27

如图 **6-28** 所示,该生肖兔作品依据生肖动物特征,采用拟人手法,将兔创作为美少女。画面层次丰富,色彩、构图、人物造型优美。显示出创作者扎实的绘画基本功和极佳的造型能力。

✿ 图　6-28

如图 6-29 所示，左图主题为生肖蛇，右图主题为生肖羊。

↑ 图　6-29

如图 6-30 所示，该作品主题为生肖马。创作者采用中国传统绘画元素风格，很好地表现出唐代服饰雍容华美、飘逸灵动的美感。场景设计上参考唐代建筑特点，在建筑形制构图和色调光影效果上精心安排，烘托出生肖形象的人格特征和唐代时代背景。

↑ 图　6-30

图 6-31（a）所示的主题为生肖鸡，图 6-32（b）所示的主题为生肖狗。两幅作品构图均衡自然，色调统一。

如图 6-32 和图 6-33 所示，此套插画作品是 2020 年全国大学生计算机设计大赛获奖作品，作品名称为《壶盈乾坤》。设计者为丁宣萱、白恒宇，指导教师为霍楷。

鼻烟壶被誉为"集多种工艺之大成于一身的袖珍艺术品"，它不仅是掌中器物，更诉说了一个时代的故事，它在过去的辉煌与现在的衰落中形成鲜明的对比。创作者希望通过自己的力量让更多的人了解鼻烟壶这一掌上器物。

(a)

(b)

⬆ 图　6-31

(a)《后羿射日》

(b)《高山流水》

⬆ 图　6-32

　　这几幅作品通过计算机插画的形式,将传统神话故事及寓言故事与鼻烟壶相结合进行创作,充满人文情怀,宏大的叙事方式带给观者视觉上的震撼。

　　如图6-34和图6-35所示,这又是一套以生肖传统文化元素为体裁进行 Photoshop 插画设计的大学生作品,此系列作品是安徽省大学生计算机设计大赛获奖作品。《十二生肖》作品中角色的妆容服饰均参考文献资料、影视剧和复原唐妆写真照片等,经过创作者的理解、想象、整合,以拟人化的方式表现出来。通过前期的准备并确定线稿后,对线稿上色、塑造画面,最后通过 Photoshop 进行调色和肌理的添加。整套设计色系色调统一,用色大胆华美。

（a）《精卫填海》

（b）《鱼跃龙门》

图 6-33

图 6-34

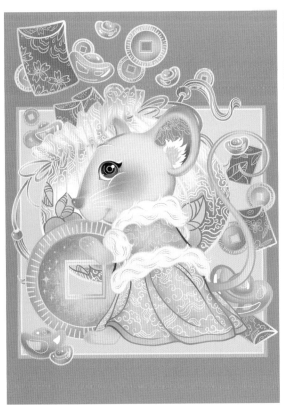

⊕ 图　6-35

图 6-36 所示四幅作品是中国日报 *CHINA DAILY* 中的封面插画。

⊕ 图　6-36

<p align="center">⊕ 图　6-36（续）</p>

　　如图 6-37 所示，此系列作品（共 6 幅）是安徽省大学生计算机设计大赛获奖作品，名称为《中国优秀传统建筑》，指导教师是肖克坤。此系列作品运用现代时尚几何、意象等加工提炼手法对徽派建筑、蒙古包、土楼、黄鹤楼等代表性的建筑进行设计。该系列作品色调统一，灰色调用色优雅、沉静、华美，显得大气磅礴。

<p align="center">⊕ 图　6-37</p>

侗族鼓楼

黄鹤楼

Yellow Crane Tower

Yellow Crane Tower

土楼
Drum-tower

蒙古包
drum-tower

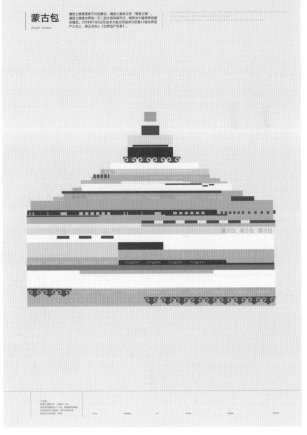

 图　6-37（续）

图 6-38 所示为全国计算机设计大赛获奖作品,获奖类别为数字媒体类。该系列共有 6 幅插画设计作品,采用了宏大的叙事题材,作品色彩和色调的掌控准确、娴熟,人物造型和动物造型夸张生动,环境场景空间层次设计得丰富有序、主次分明,是大学生作品中的优秀作品。

✦ 图　6-38

♠ 图　6-38（续）

图 6-39 所示为全国计算机设计大赛获奖作品，获奖类别为数字媒体类，该系列有 4 幅插画设计作品。

♠ 图　6-39

<p style="text-align:center">☝ 图 6-39（续）</p>

图 6-40 所示为全国计算机设计大赛获奖作品，获奖类别为数字媒体类。

<p style="text-align:center">☝ 图 6-40</p>

⊕ 图　6-40（续）

　　图 6-41 所示为全国计算机设计大赛获奖作品，获奖类别为数字媒体类。这 6 幅作品中，《轨迹》《载体》都是运用传统文化的海报设计；另外 4 幅作品是运用传统音乐进行现代传播，画面简洁生动，取舍恰到好处。

（a）《轨迹》　　　　　　　　　（b）《载体》　　　　　　　　（c）音乐传播作品一

⊕ 图　6-41

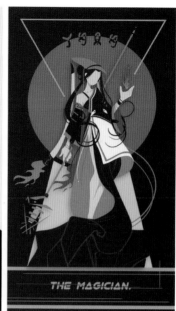

（d）音乐传播作品二　　　　　（e）音乐传播作品三　　　　　（f）音乐传播作品四

✈ 图　6-41（续）

　　图6-42所示为全国计算机设计大赛获奖作品，获奖类别为数字媒体类。设计者为起司猫，指导教师为邓进。书籍装帧插画设计作品《童年》的色彩丰富，运用了具象写实风格。该作品的创作者的造型基本功深厚，对灰色调和高纯色调应用得极其娴熟。

✈ 图　6-42

如图 6-43 所示,徽州传统糕点系列包装设计是安徽省大学生计算机设计大赛获奖作品,获奖类别为数字媒体类。设计者为漆雯静,指导教师为李春燕。此设计作品底图采用装饰画表现手法,结合地域性徽派建筑的创意组合,表现了徽墨酥的黑色食品功效,给人以酥润、滋肺、乌发等滋补特效的味觉体验联想。黑色和深灰色是徽墨酥原料黑芝麻颜色的提炼,红褐色则用于表现产品滋补、补肾、养气补血等功效。

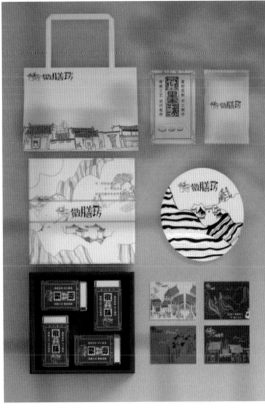

↑ 图　6-43

如图 6-44 和图 6-45 所示是徽膳坊系列包装衍生品设计,有手提袋、小包装、抱枕等。之所以使用淡灰黄色,一是黑色与白色之间视觉过渡的需要,二是表现了人们在吃徽墨酥时舒服愉悦的美味感。淡绿灰色的背景底图体现了食品的卫生感,另一淡灰色的背景底图则表现了吃徽墨酥后对回味悠长的视觉联想。

图 6-44

◆ 图 6-45

如图 6-46 所示,作品名称为《亘古通今》,属于静态数字媒体设计,是全国大学生计算机设计大赛获奖作品。作者以丝巾为载体表现了华夏历史的演变。丝巾作为日常服饰类产品,将概念性主题融入设计中,提升了丝巾的文化内涵和艺术品位。作者从作为我国第一个朝代的夏朝到 1949 年历经 24 个朝代或时期,通过相应的丝巾图案展示了文化自信。此处选取其中 6 幅较有特色的色彩搭配作品进行欣赏。

图 6-46(a)表现的是元朝文化。色彩以草原文化中的蓝绿色为主,通过蒙古包、成吉思汗以及建筑图腾来体现元朝文化。

图 6-46(b)表现的是商朝文化。司母戊鼎最能体现商朝皇权贵族等级制度的森严,用礼器、饮酒器、食器等,表现商朝人的生活及文化。

图 6-46(c)表现的是夏朝文化。图中的大禹位于画面中央,领导着人民治理及疏通水道,通过大量山水以及海贝装饰、鱼纹、鸟纹、太阳纹等吉祥图案组合,体现夏朝的智慧文明。

图 6-46(d)表现的是西周文化。西周礼乐制度是用于定亲疏、决嫌疑、别同异、明是非的典章制度和道德规范。

图 6-46(e)表现的是辽代(契丹帝国)文化。契丹崛起于五代之际,是一个进取开放的民族,通过与中原及西方的密切交往,创造了具有特色的契丹文化。以上京为中心的祖州、祖陵、怀陵、庆陵、辽真寂之寺石窟群、南北两塔,构成了恢宏的辽代建筑群。作品选用独特的建筑表现契丹文化。

图 6-46(f)表现的是明朝文化。明朝外交宣扬国威的时代特征,郑和下西洋不仅向外宣传了中国文化,也带回来了一些外来文化。

如图 6-47 所示,作品名称为《诗意造字》,是全国高校数字艺术设计大赛获奖作品,创作者是中南民族大学本科三年级学生汪玥、彭硕。

（a）元朝文化

（b）商朝文化

（c）夏朝文化

（d）西周文化

（e）辽代文化

（f）明朝文化

图 6-46

(a)

(b)

(c)

(d)

图 6-47

作品以古诗词的"诗意复兴"为核心,通过文字图形化与场景化的形式表现诗词的抒情性,同时结合现代生活,映射现代人心中的"诗和远方"。使古诗词跨越文字的维度,实现文化的活用和诗意的复兴,弘扬古诗词之美和汉语言文化。

图 6-47(a)提取的元素是李清照及其诗词《如梦令》中的诗句"误入花深处"。图 6-47(b)提取的元素是陶渊明及其诗词《饮酒(其五)》中的诗句"采菊东篱下,悠然见南山"。图 6-47(c)提取的元素是苏轼及其诗词《定风波》中的诗句"莫听穿林打叶声,何妨吟啸且徐行"。图 6-47(d)提取的元素是王勃及其诗词《滕王阁序》中的诗句"穷且益坚,不坠青云之志"。

设计构想是以字体设计为核心。设计风格轻松、活泼。设计表达不能是简单的元素堆砌,而是继承古诗借景抒情的特点,表达情感有含蓄性、抽象性,强调字形与诗句意境、诗人风格等方面的融合。该作品在色彩上表达了诗意造字的主题,四幅作品色调统一,以浅绿灰调为主,又用黄绿中中调对比表现悠远、高雅的诗意;另外,用少量高长调红、黑色的对比作为点缀,表现了轻松、自由、随性的诗和远方。作者对色彩驾驭十分娴熟,作者根据主题寻色、用色,同时配合诗歌组合,从而使作品产生令人神往的意境。

如图 6-48 所示,作品名称为《汉字源流字》,是全国大学生计算机设计大赛获奖作品。作者是太原理工大学本科二年级学生程雅敏。

作品通过中国神话故事的形式体现汉字起源说内容,抓住各起源说中的元素进行创意设计,利用中国传统古色体现中国含蓄美,利用山脉、星系、河流和树木的自然特征,力图通过自然的中国美体现中国内涵,传播中华文化。

图 6-48(a)表达了刻契说。刻契是古人在结绳记事后又一种帮助人们记忆的实物记事法,多作契约用,比结绳记事进步很多。"刻契"就是在木条上或竹条上刻上刻痕。

图 6-48(b)表达了结绳说。在文字产生之前,古人们靠结绳记事、认事,此举起到了帮助人们记忆的作用。《周易·系辞下》中记有:"上古结绳而治,后世圣人易之以书契,百官以治,万民以察。"东汉以后,不少人把汉字起源附会于结绳。

(a)

(b)

图 6-48

(c) (d)

⊕ 图　6-48（续）

图 6-48（c）表达了图画说。《周易·系辞上》中记有："河出图,洛出书,圣人则之。"一些出土文物上的图形与文字有渊源,汉字主要起源于记事的象形性图画,象形字是汉字体系得以形成和发展的基础。

图 6-48（d）表达了仓颉造字说。相传仓颉是黄帝时期的史官,黄帝是古代中原部落联盟的领袖,由于社会进入较大规模的部落联盟阶段,联盟之间外交事务日益频繁,故迫切需要建立一套各盟联共享的交际符号,于是搜集及整理共享文字的工作便交给史官仓颉,仓颉便成为汉字的创造者之一。

如图 6-49 所示,作品名称为《瑞·字》,是全国大学生计算机设计大赛获奖作品。创作者是大连海洋大学本科三年级学生徐小龙、常可佳、高曼童。

作品以中国传统吉祥文字为主体,将祥瑞文字进行拆解,尝试表现汉字内涵,表达祥瑞文字的文化底蕴。此系列作品在色彩运用上,色彩搭配和谐,明快艳丽,有助于学汉语及用汉字,起到了弘扬汉语言文化的作用。

如图 6-50 所示,作品名称为《传统图形再设计》,是全国高校数字艺术设计大赛获奖作品。作品中的中国传统狮子和人物造型准确生动,画面色调雅致统一,实现了传统元素的现代表达。

如图 6-51 所示,作品名称为《二十四节气数字展示设计》,是安徽省艺术设计大赛获奖作品。创作者是安徽建筑大学学生黄志星,指导教师为吴玉红。

图 6-51（a）表现的立春是二十四节气的第一个节气,冰雪融化,万物复苏。作品提取冰川、大地、植物等元素,通过冰川溶解,表现立春节气大自然中的万物复苏、破冰而出的力量感。

图 6-51（b）表现的是冬至。冬至之时,大雪过后,千里冰封。作品提取雪后树林和鹿为代表元素,呈现了一缕阳光照射进树林,树林晶莹剔透,两只鹿在雪地嬉戏的场景。

图 6-51（c）表现的是秋分。秋分时天气秋高气爽,阳光明媚,成熟的稻穗弯了腰。作品提取丰收的喜悦和稻田小鸟为元素,营造秋风吹过,稻田卷起千层浪的意境联想。

图 6-51（d）表现的是立秋。立秋到来,树木逐渐开始落叶。作品提取树叶、树枝为元素,通过树叶从绿逐渐向橘黄色过渡且逐渐飘落下来,表现了"落叶知秋"唯美、安静的场景意境。

⬆ 图　6-49

⊕ 图　6-50

(a)

(b)

(c)

(d)

✿ 图 6-51

如图 6-52 所示,作品名称为《二十四节气室内设计》,是安徽省艺术设计大赛获奖作品。作者是安徽建筑大学的学生刘国昊,指导教师为吴玉红。

这 6 幅作品分别是以二十四节气霜降、夏至、惊蛰为主题的宴会厅设计,作品分为三个系列,此处节选其中部分作品。图 6-52 (a) 表现的是霜降节气主题,创意取自白居易《岁晚》中的诗句:"霜降水返壑,风落木归山。冉冉岁将宴,物皆复本源。"图 6-52 (b) 表现的是夏至节气,创意取自宋代李重元《忆王孙》中的诗句:"风蒲猎猎小池塘,过雨荷花满院香,沉李浮瓜冰雪凉。竹方床,针线慵拈午梦长。"作品在色彩上以中国传统水墨画中水月洞天的青、碧、粉为色彩基调,营造了悠扬筝韵、清新如诗的空间氛围。图 6-52 (c) 表现的是惊蛰节气主题,灵感来源于唐代白居易对惊蛰节气的描述:"轻雷一声,微雨落梅。震蛰虫蛇出,惊枯草木开。空余客方寸,依旧似寒灰。"用客房地毯的纹饰表现雷声,紧扣主题。

如图 6-53 所示,作品名称为《二十四节气主题民宿设计》,是新加坡金沙艺术设计大赛获奖作品。创作者是安徽建筑大学的学生倪迎迎,指导教师为吴玉红。

这 4 幅作品以二十四节气霜降为主题,设计灵感取自白居易的《岁晚》诗句:"霜降水返壑,风落木归山。冉冉岁将宴,物皆复本源。"作品采用原木材质,室内多以中性色调来缓解霜降节气的寒意。墙上的装饰画和茶几上的果实为时令水果柿子,竹编元素代表丰收。

(a)

(b)

(c)

⊕ 图　6-52

⊕ 图　6-53

☝ 图 6-53（续）

如图 6-54 所示,作品名称为《二十四节气主题民宿设计》,是安徽省艺术设计大赛获奖作品。创作者是安徽建筑大学的学生倪迎迎,指导教师为吴玉红。

☝ 图 6-54

这 4 幅作品以二十四节气夏至为主题。夏至节气主要提炼元素有荷叶。窗帘、床上铺装选绿灰色,挂画选用时令花荷花,挂件是荷叶的变形,吊灯是荷叶形状,还有荷花元素的靠垫及荷叶元素的变形地垫。梳妆柜台运用蔷薇花装饰纹样,室内装饰花束凤仙花性喜阳光,在色彩上用大面积绿色给予点缀和变化。

如图 6-55 所示,作品名称为《二十四节气主题民宿设计》,是安徽省艺术设计大赛获奖作品。创作者是安徽建筑大学的学生倪迎迎,指导教师为吴玉红。

这 4 幅作品以二十四节气大暑节气为主题。大暑节气的特点是炎热,作品使用海洋元素,希望达到酷暑降温效果;室内风格具有清澈凉爽的视觉感受。梳妆柜台旁莲花挂画采用白描装饰纹样,还有地中海风格室内帐篷,紫薇花束;壁纸选蓝色,床上铺装也是蓝色。

✿ 图　6-55

如图 6-56 所示,作品名称为《二十四节气主题民宿设计》,是安徽省艺术设计大赛获奖作品。创作者是安徽建筑大学的学生倪迎迎,指导教师为吴玉红。

✿ 图　6-56

这 4 幅作品以二十四节气立冬节气为主题。《月令七十二候集解》曰:"立,建始也;冬,终也,万物收藏也。"立冬不仅代表着冬天的来临,而且表示冬季开始,万物收藏,规避寒冷。冬天寒冷而室内需要温暖,所以作品使用温暖又舒适的元素渲染气氛。采用原木材质,室内多以中性色调缓解立冬节气的寒冷。室内装饰选用红花羊蹄甲靠垫,并有蜡梅花束。

如图 6-57 所示，作品名称是《二十四节气主题民宿设计》，是安徽省艺术设计大赛获奖作品。创作者是安徽建筑大学的学生倪迎迎，指导教师为吴玉红。

✿ 图　6-57

这 4 幅作品以清明节气为主题。标准间中两张床可以满足前来旅游的民宿房客。清明节气选择踏青祭祖绿景，壁纸、沙发铺装均选淡绿和中绿色。二十四节气主题民宿设计紧扣每个节气特点选择设计元素，通过对节气特有的花令、水果、植物等加以归纳、联想、转化并进行设计。以室内家具造型、材质、陈设、软装等艺术形式表达节气主题，进而通过室内设计作品表现优秀传统文化二十四节气的现代物化传承。

参 考 文 献

[1] 胡心怡.色彩构成[M].上海：上海人民美术出版社，2023.

[2] 匡小荣,龙银姣,等.色彩构成[M].北京：清华大学出版社，2021.

[3] 李鹏程,王炜.色彩构成[M].上海：上海人民美术出版社，2015.

[4] 洪春英.色彩构成[M].北京：清华大学出版社，2013.

[5] 爱娃·海勒.色彩的性格[M].吴彤,译.北京：清华大学出版社，2016.

[6] 林仲贤.颜色视觉心理学[M].北京：中国人民大学出版社，2011.

[7] 伊达千代.色彩设计的原理[M].悦知文化,译.北京：中信出版社，2011.

[8] 内田广由纪.配色基础原理[M].刘向一,裘季燕,译.北京：中国青年出版社，2007.

[9] 金容淑.设计中的色彩心理学[M].传海,曹婷,译.北京：人民邮电出版社，2011.

[10] 奥博斯科编辑部.配色设计原理[M].北京：中国青年出版社，2009.

[11] 郑国裕,林磐耸.色彩计划[M].中国台北：台北艺风堂，1991.

[12] 艾德华·贝蒂的色彩[M].朱民,译.哈尔滨：北方文艺出版社，2008.

[13] 《流行色》杂志官网，http://www.fashioncolor.org.cn/.

[14] 设计之家，https://www.sj33.cn/.

[15] 中国传统色查色网站，http://zhongguoco.com/.

[16] 日本传统色查色网站，https://nipponcolors.com/.

[17] 中国设计灵感采集网站，https://huaban.com/.

[18] 配色类综合性的导航网站，https://color.uisdc.com/.